악필이 고민인 당신을 위한 손글씨 교정 수업

오늘부터
손글씨 레슨

강은교(스놉) 지음

제우미디어

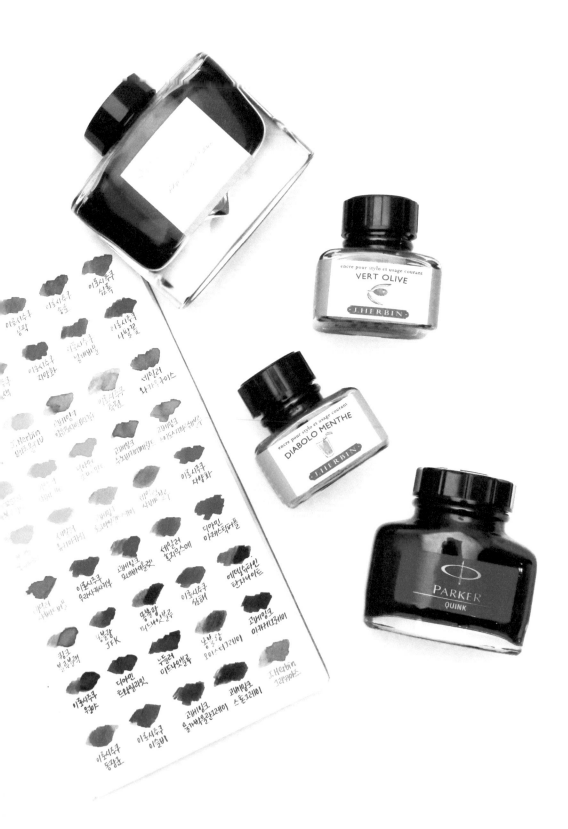

이 책을 읽는 독자님께

유럽 여행에서 기념품으로 사온 딥펜 세트를 우연히 꺼내 써 보고 그 매력에 빠져 딥펜으로 글씨를 써 온지도 10년이 넘었습니다. 만년필과 딥펜으로 손글씨와 캘리그라피 수업을 진행하게 된 지는 4년이 넘었네요. 4년 동안 수업을 통해 400명이 넘는 분을 만났어요. 수업에서 많은 분을 만나 소통할 수 있었기에 이 책이 나올 수 있지 않았나 싶습니다.

이 책은 제가 수업을 진행하면서 다듬어 온, 한글 손글씨 및 캘리그라피를 바르게 쓰는 방법을 담고 있습니다. 차근차근 단계별로 나아가는 구성이므로, 계단을 밟고 오르듯 chapter.1에서 chapter.5에 이르기까지 차례로 읽어 주세요. 중간중간 나오는 "직접 써 보세요" 칸에 연습하면서 말이죠. "직접 써 보세요" 칸에는 연필이나 볼펜으로 가볍게 연습해보시고, 만년필이나 딥펜으로 연습하실 때에는 만년필용 노트에 따로 연습하시면 좋겠습니다. 노트에 연습하는 중간중간 책에서 제시하는 한글 쓰기의 기본 원칙을 지키고 있는지 체크해 주시고요.

이 책이 나오기까지 오랜 시간이 걸렸습니다. 마감을 지키지 않는 작가를 만난 편집자 윤선님께 너무 미안하고 고마운 마음뿐입니다. 마지막으로 제게 언제나 도움을 아끼지 않은 동생 은빈에게 고마움을 전합니다.

강은교

Contents

딥펜&만년필과 친해지기

딥펜&만년필 뜯어보기

딥펜의 구조

딥펜은 펜촉을 잉크에 찍어서(dip) 쓰는 필기구로, 펜촉과 펜대로 구성되어 있습니다. 보통 펜촉은 금속으로, 펜대는 나무로 만들어집니다. 금속으로 만들어진 펜촉은 재료 특성상 가늘고 날카로운 획 표현이 가능합니다. 딥펜의 펜촉은 종류가 다양한데요, 탄성도와 연성도가 각각 달라 촉에 따라 다른 느낌의 획을 표현할 수 있습니다.

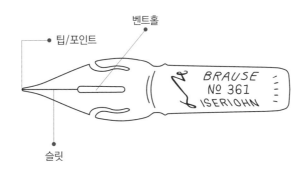

펜촉은 크게 팁/포인트(tip/point), 슬릿(slit), 벤트홀(vent hole) 이렇게 세 부분으로 구성되어 있습니다. **팁** 또는 **포인트**라고 부르는 부분은 글씨를 쓸 때 종이에 닿는 펜촉의 뾰족한 끝을 말합니다. **슬릿**은 펜촉을 세로로 가르는 틈으로, 이 틈을 통해 펜촉의 오목한 곳에 고여 있던 잉크가 팁/포인트로 내려옵니다. **벤트홀**은 펜촉의 가운데에 뚫려 있는 구멍으로, 글씨를 쓰는 동안 잉크가 고여 있는 곳이자, 슬릿이 유연하게 움직이도록 돕는 장치입니다.

만년필의 구조

만년필은 딥펜과 마찬가지로 펜촉을 이용해 글을 쓰는 필기구입니다. 다만 펜촉을 잉크에 찍어 쓰는 딥펜과는 달리 만년필은 몸통 안에 잉크를 저장하는 공간이 있습니다. 만년필의 구조를 자세하게 살펴볼게요.

───────── **닙(펜촉)** 딥펜 펜촉과 마찬가지로 팁/포인트, 슬릿, 벤트홀로 구성되어 있습니다. 닙의 재질은 주로 스틸 또는 금이며, 글씨를 쓸 때 종이와 직접 닿는 부분인 팁/포인트는 이리듐 같은 백금 계열의 금속으로 만들어져 있습니다. 대부분의 딥펜 펜촉은 몇 달 만에 팁이 닳아 뭉툭해지는 것과 달리, 만년필 닙에는 마모에 강한 합금이 도톰하게 붙어 있어 오랫동안 사용할 수 있어요.

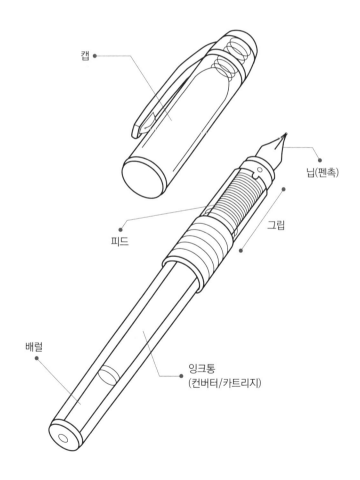

캡

닙(펜촉)

피드

그립

배럴

잉크통
(컨버터/카트리지)

——————— **피드** 잉크의 흐름을 조절해주는 파트입니다. 만년필은 중력과 모세관 현상을 통해 잉크가 펜촉에 흘러 내려오는 구조의 필기구입니다. 모세관 현상이란 가느다란 관이나 틈으로 액체가 이동하는 현상으로, 잉크가 잉크통에서 닙으로 이동하는 만년필 구조의 핵심이라고 할 수 있습니다. 모세관 현상이 효과적으로 작동하기 위해서는 흘러 내려오는 잉크를 대신해 공기가 잉크통 안으로 들어가야 하는데요. 닙 중앙에 뚫린 벤트홀이 공기를 들이는 역할을 합니다. 그리고 빗처럼 홈이 촘촘하게 파여 있는 피드가 잉크와 공기의 순환을 적당하게 조절해줍니다.

——————— **그립** 글씨를 쓰기 위해 만년필을 잡을 때 손가락으로 쥐는 앞쪽 부분으로, 닙과 피드를 감싸고 있습니다.

——————— **배럴** 만년필의 몸통 부분으로, 잉크통을 감싸고 있습니다. 잉크통은 말 그대로 잉크를 저장하는 공간이며, 잉크를 채우는 방식(잉크 필링 방식)에 따라 몇 가지의 형태로 나눠집니다. 가장 익숙한 방식은 **컨버터/카트리지 겸용 방식**인데요. 만년필의 앞쪽 부분에 잉크를 저장하는 도구인 컨버터나 카트리지를 끼워서 사용합니다. 닙 파트와 잉크통이 분리되어 있는 것이죠. 컨버터는 주사기처럼 직접 잉크를 채워 넣을 수 있는 잉크통으로, 잉크를 채울 때마다 재사용할 수 있어요. 카트리지는 잉크가 들어있는 플라스틱 통으로, 일회용입니다. 컨버터/카트리지 겸용 방식 다음으로 쉽게 접할 수 있는 방법은 **피스톤 필러 방식**입니다. 이는 만년필의 배럴이 잉크통 역할을 하는 방식으로, 만년필의 몸통 전체가 주사기 역할을 한다고 상상하시면 됩니다. 주사기 입구를 물에 담근 상태에서 피스톤을 당기면 물을 빨아들이듯, 만년필 뒤에 달린 손잡이(보통 배럴 뒤쪽)를 돌리면 잉크가 빨려 올라오는 것이지요. 이 경우, 닙 파트와 잉크통이 따로 분리되어 있지 않아서 흔히 일체형이라고 부릅니다.

——————— **캡** 만년필의 뚜껑을 말합니다. 캡 안쪽에는 보통 이너캡(inner cap)이 있어 닙과 피드를 이중으로 보호하고, 잉크가 빨리 마르지 않도록 해줍니다.

딥펜&만년필 잡아 보기

딥펜 사용법

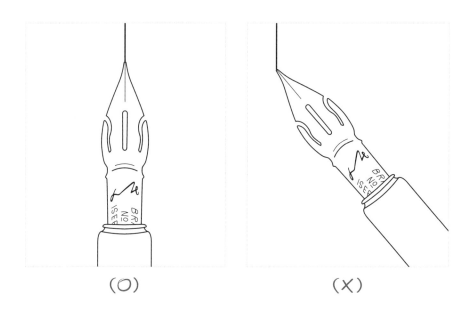

（O）　　　　　　　　（X）

딥펜은 볼펜이나 붓과는 달리 촉이 양쪽으로 갈라져 있기 때문에, 펜을 잡는 자세와 방법이 정해져 있습니다. 글씨를 쓸 때 반드시 갈라진 닙의 양쪽 끝이 종이에 나란 히 닿은 상태여야 해요. 즉, 팁/포인트가 종이의 **12시 방향**을 가리키도록 자세를 잡 고, 그 자세를 유지하면서 글씨를 써야 합니다. 펜을 잡는 습관을 잘못 들이면 닙의 한쪽 끝이 종이에 더 많이 닿아 닙이 불균등하게 마모되거나 어긋나기 쉬우니 주의 하세요.

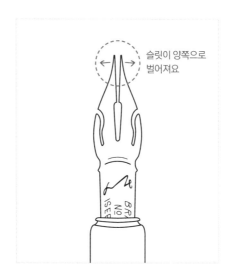

슬릿이 양쪽으로
벌어져요

연성촉이란 필압을 주었을 때 펜촉이 휘어지면서 슬릿이 벌어지는 유연한 촉을 말합니다. 필압을 얼마나 주는지에 따라 획의 굵기를 다양하게 표현할 수 있죠. 이러한 연성촉의 경우 펜을 쥐는 자세와 방향이 특히나 중요합니다. 갈라진 닙의 양쪽에 필압이 균등하게 가해졌을 때 슬릿이 양 옆으로 벌어지고, 벌어지는 만큼 획이 굵어지기 때문이죠. 닙의 팁이 12시 방향을 가리키지 않은 상태에서 무작정 필압을 준다면 슬릿이 어긋나기 때문에 굵기 표현이 제대로 되지 않습니다.

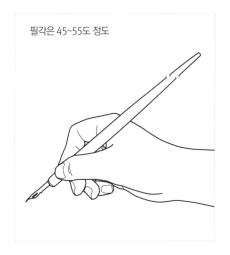

필각은 45~55도 정도

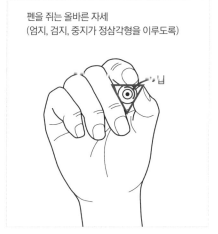

펜을 쥐는 올바른 자세
(엄지, 검지, 중지가 정삼각형을 이루도록)

또, 딥펜은 펜촉에 고인 잉크가 중력에 의해 자연스레 내려오기 때문에, 볼펜을 쓸 때처럼 꾹꾹 누르지 않아도 잘 써져요. 오히려 **필압**이 너무 셀 경우 펜촉이 휘거나 망가지기 쉬우므로 손에 힘을 빼고, 가볍게 써 주세요. 보통 필기 도구로 볼펜을 사용하기 때문에 필압이 강한 사람이 많아요. 필압이 점차 약해지도록 올바른 자세로 꾸준히 연습해 주세요. 종이와 펜의 각도, 즉 **필각**은 45~55도 정도가 가장 좋습니다. 볼펜을 쓸 때처럼 수직으로 세워 쓰시면 안돼요. 필각이 높을수록 펜촉의 끝에 힘이 몰리고, 그만큼 펜촉이 망가지기 쉽기 때문입니다.

Tip 딥펜 관리 및 보관 방법

펜촉과 펜대는 분리해서 보관하는 게 좋습니다. 딥펜을 사용하다 보면 잉크가 펜대의 안쪽 부분으로 흘러 들어가기도 하는데요. 그렇게 되면 펜촉과 펜대의 금속 부분이 붙어서 펜대에 펜촉을 교체해가면서 쓰지 못해요. 따라서 가끔씩 펜대 안쪽에 흘러 들어간 잉크를 닦아 주면 좋습니다.
딥펜 펜촉은 소모품입니다. 펜촉은 사용할수록 끝이 마모되어 뭉툭해집니다. 그만큼 필감이 부드러워지지만, 일정 수준 이상으로 마모되면 딥펜만의 날카로운 느낌이 사라지기 때문에 새 것으로 갈아주는 것이 좋습니다. 사용량과 빈도에 따라 달라지겠지만, 3-6개월마다 새 것으로 갈아주기를 권합니다.
또, 딥펜 펜촉은 만년필 펜촉과는 달리 코팅이 쉽게 벗겨집니다. 몇 번 사용하고 나면 광택이 사라지고 금속 표면이 드러나죠. 금속 표면이 변색되었다고 해서 펜촉에 이상이 생긴 것은 아니니 안심하세요. 다만 코팅이 굉장히 얇기 때문에, 펜촉을 사용한 후에는 펜촉에 묻어 있는 잉크를 휴지로 살짝 닦는 정도로만 세척해 주세요. 물에 담가두면 금방 녹이 슬 수 있습니다.

만년필 사용법

만년필 역시 펜촉을 사용하는 필기구이기 때문에, 딥펜과 마찬가지로 갈라진 닙의 양쪽이 종이에 나란히 닿도록 닙 끝이 **12시 방향**을 바라보도록 자세를 잡고 써야 합니다. 필각은 45~55도 정도로 유지하는 것이 좋습니다. 만년필을 수직에 가깝게 세워 쓰지 않도록 주의하세요. 펜을 세워서 쓰면 펜촉의 팁/포인트에 압력이 많이 가해져 펜촉이 망가지기 쉽기 때문입니다. 더군다나 만년필의 닙은 딥펜의 펜촉과는 달리 소모품이 아니므로 쉽게 분리하거나 교환할 수 없기 때문에 더 주의해야 합니다.

Tip 만년필 관리 및 보관 방법

만년필 관리의 기본은 꾸준한 사용과 주기적인 세척입니다. 만년필은 수성 잉크를 사용하는 필기구이기 때문에 며칠만 쓰지 않아도 잉크가 마를 수 있어요. 잉크가 피드 안에 고인 채 마르지 않도록 꾸준히 사용해야 해요. 잉크가 말라붙으면 피드가 막힐 수도 있기 때문입니다. 만년필을 주기적으로 세척하는 것도 중요합니다. 잉크를 교체할 때나 만년필을 한동안 사용하지 않을 예정일 때는 꼭 만년필을 깨끗하게 세척해야 합니다. 닙 파트를 물에 담가 두었다가, 흐르는 물에 헹구면서 닙에서 투명한 물이 나올 때까지 세척해 주세요. 물은 미지근한 물을 사용하세요. 컨버터를 사용했다면 컨버터도 함께 물에 담가 세척하시면 돼요.

평소에 만년필을 휴대하거나 보관할 때는 펜촉 부분이 위를 향하도록 세워두는 것이 좋습니다. 펜촉 부분이 아래를 향하면 잉크가 역류할 수 있기 때문입니다.

추천도구

딥펜

펜대는 나무, 플라스틱이 가장 많이 사용되며, 제품과 브랜드에 따라 다양한 종류가 있습니다. 저는 브라우스의 기본 우든 펜대를 주로 사용합니다. 대부분의 펜촉은 호환이 가능해 펜대 하나에 여러 펜촉을 바꿔 쓸 수 있어요. 제가 자주 사용하는 딥펜 펜촉을 몇 가지 소개하겠습니다. 단단하고 날카로운 느낌의 촉부터 유연하고 부드러운 느낌의 촉까지 종류가 다양하므로, 사용해 보며 내게 맞는 촉을 찾아보세요.

브라우스 스테노
Brause Steno

제가 가장 자주 사용하는 촉입니다. 푸른 색의 외관 때문에 '블루 펌킨'으로 불리기도 하지요. 필압에 따라 슬릿 사이가 벌어져 획의 굵기를 조절할 수 있는 연성 펜촉입니다. G촉보다 연성도가 커 굵기 조절이 조금 더 자유롭지만 그만큼 필압 조절이 어렵다고 할 수도 있겠네요. 필압에 따라 세로획이 가늘어지거나 굵어지기 때문에, 원하는 획 굵기를 표현하기 위해서는 필압을 자유자재로 조절하는 연습이 필요합니다.

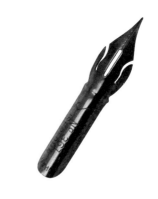

닛코 G촉
Nikko G

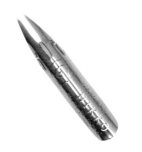

시중에서 가장 구하기 쉬운 펜촉입니다. 문방구에서 쉽게 찾아볼 수 있는 펜촉이지요. 스테노와 같은 연성 펜촉 중 하나로, 필압에 따라 가는 선부터 굵은 선까지 다양한 표현이 가능합니다. 금속이 두껍고 단단해서 다른 연성 펜촉에 비해 탄성이 좋습니다. 필압이 강한 편인 딥펜 초심자가 연성 펜촉 입문용으로 사용하기에 좋습니다.

브라우스 로즈닙
Brause Rose

이 펜촉 역시 제가 자주 사용하는 연성 펜촉입니다. 장미가 새겨져 있어 로즈닙이라고 불리지요. 연성도가 아주 큰 펜촉으로, G촉이나 스테노보다 더 굵은 획을 표현할 수 있습니다. 금속 펜촉의 날카로운 느낌을 살리는 동시에 붓으로 쓴 듯한 굵고 부드러운 획 역시 표현할 수 있는 매력적인 펜촉입니다. 다만 약간의 필압에도 슬릿이 크게 벌어지기 때문에 딥펜 초심자가 다루기에는 꽤 어렵습니다. 표현 범위가 넓은 만큼 다루기 어려운 것이죠. 연성 펜촉에 어느 정도 익숙해진 후에 사용하기를 추천합니다

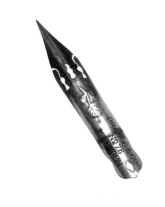

브라우스 인덱스 핑거
Brause Index Finger

펜촉의 이름에서 드러나는 것처럼 검지손가락 모양을 한 펜촉입니다. 단단하고 두꺼운 금속으로 만들어져 필압에 따른 굵기 변화가 크지 않은 편입니다. 대신 가늘고 날카로운 획 표현이 가능해 세필을 좋아하는 분이나 필압 조절에 서툰 딥펜 초심자에게 추천하는 촉입니다.

브라우스 캘리닙
Brause Bandzug

닙 끝이 뾰족한 다른 펜촉과는 달리, 닙 끝이 네모납작한 펜촉입니다. 닙의 구조상 가로획은 가늘고 세로획은 두껍게 표현됩니다. 0.5mm부터 5.0mm까지 다양한 옵션이 있으며, 숫자가 커질수록 세로획의 두께가 두꺼워집니다. 한글을 쓰기에는 1.5mm 이하가, 영문 캘리그라피에는 그 이상의 굵기가 적합합니다. 필압에 따른 획 굵기 변화는 거의 없습니다. 캘리닙을 쓸 때는 닙 끝이 10시 방향을 가리키도록 틀어서 쓰세요. 왼손잡이는 반대로 써 주세요.

만년필

닙의 재질, 닙의 형태, 잉크 필링 방식 등에 따라 각양각색의 만년필이 있습니다. 브랜드도 다양하고 가격대도 천차만별이지요. 여기에서는 초심자도 부담 없이 쓸 수 있는 스틸닙 만년필을 위주로 소개하겠습니다.

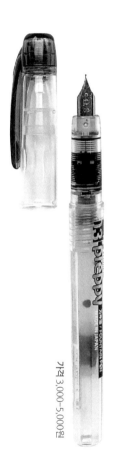

가격 3,000-5,000원

플래티넘 프레피
Platinum Preppy

저렴한 가격에 좋은 품질을 자랑해 만년필을 처음으로 사용해 보려는 분에게 추천하는 펜입니다. 일본의 만년필 회사들은 세필을 잘 만드는데요. 특히 프레피 02는 중성펜 0.3-0.4의 굵기와 비슷한 획 표현이 가능해서 세필을 좋아하시는 분들이 쓰기 좋습니다. 또, 잉크가 잘 마르지 않도록 해주는 플래티넘의 이너캡 메커니즘 덕분에 오랫동안 사용하지 않아도 잉크가 잘 마르지 않습니다. 다만 워낙 저렴한 펜이라 닙의 품질이 고르지 않은 경우가 가끔 있습니다. 그리고 캡과 배럴의 플라스틱이 약한 편이라 쉽게 깨질 수 있어요.

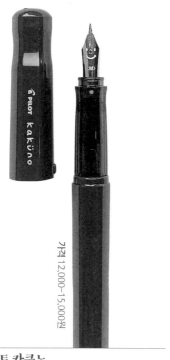

가격 12,000~15,000원

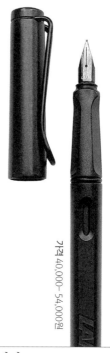

가격 40,000~54,000원

파이롯트 카쿠노
Pilot Kakuno

닙에 그려진 스마일 각인이 귀여운 만년필입니다. 프레피와 마찬가지로 일본의 만년필 회사에서 나온 만년필로, 세필을 좋아하시는 분에게 EF닙이나 F닙을 추천합니다. 프레피에 비해 캡과 배럴이 튼튼하고, 닙의 만듦새도 좋습니다. 다만 캡이 잘 밀폐되지 않아 잉크가 잘 마르는 편입니다.

라미 사파리
Lamy Safari

가장 많이 사용하는 만년필 중 하나입니다. 디자인이 모던하고 내구성이 좋아서 캐주얼하게 사용하기 좋은 펜이죠. 유럽 만년필이기 때문에 일본 만년필에 비해서는 획이 굵게 나오는 편입니다. 가로획과 세로획이 같은 굵기로 표현되는 기본 닙 외에도 닙 끝이 네모납작한 캘리그라피용 닙을 따로 판매합니다. 라미 만년필은 닙을 교체하기가 쉬운 편이라 기본 닙이 아닌 다른 닙을 교체하며 사용할 수도 있어요.

잉크

만년필을 사용할 때는 그에 맞는 잉크를 잘 고르는 것도 중요합니다. 만년필용 잉크는 기본적으로 물에 녹는 염료(dye)를 사용한 수성 잉크입니다. 잉크가 물에 잘 녹아야 만년필을 쉽게 세척할 수 있기 때문이죠. 물에 녹지 않는 안료(pigment)를 사용한 만년필용 잉크도 있지만, 안료 잉크는 한번 마르거나 굳으면 다시 물에 녹지 않기 때문에 만년필 안에서 굳지 않도록 만년필을 꾸준히 쓰고, 자주 세척해야 합니다. 반면 딥펜은 그때그때 잉크를 찍어서 쓰는 필기구이기 때문에 잉크 종류에 상관없이 사용할 수 있습니다.

브랜드와 종류에 따라 명도, 채도, 흐름 등이 조금씩 다르기 때문에 여러 가지를 써보면서 취향에 맞는 잉크를 찾아보는 것도 좋겠습니다. 종류가 워낙 많기 때문에 여기에서는 대표적인 만년필 잉크 브랜드 몇 가지를 소개할게요.

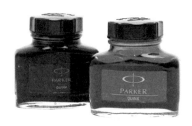

파카 큉크
Parker Quink

가장 많이 사용하는 기본 잉크입니다. 물에 잘 녹기 때문에 세척이 편리하며, 어떤 만년필에 넣어도 좋은 흐름을 보여주기 때문이죠. 블루, 블랙, 블루블랙 세 가지 색상이 있으며, 블루가 그 중에서도 친수성과 안정성이 가장 좋습니다.

Tip 나에게 맞는 블랙 잉크 고르기

평소에 가장 많이 사용하는 색이 검정이기 때문에, 나에게 맞는 블랙 잉크를 하나쯤 찾아 두면 좋아요. 블랙 잉크는 ① 파카 큉크 블랙, ② 펠리칸 4001 블랙, ③ 오로라 블랙 이렇게 세 가지를 가장 많이 사용해요. 파카 큉크 블랙은 흐름이 좋고, 색은 약간 연한 편입니다. 짙은 검정색이 아니라 약간 농담이 생기는 검정색이에요. 펠리칸 4001블랙은 큉크 블랙에 비해 색이 진하고요, 흐름이 조금 박한 편입니다. 오로라 블랙은 새까맣고 진한 검정색을 자랑합니다. 그리고 흐름이 굉장히 좋아요. 간단하게 비교하자면 색은 오로라 블랙 > 펠리칸 4001 블랙 > 파카 큉크 블랙 순으로 진하고, 흐름은 오로라 블랙 > 파카 큉크 블랙 > 펠리칸 4001 블랙 순으로 좋습니다. 나의 필기 취향에 따라, 혹은 펜에 따라 어울리는 잉크를 찾아 사용해 보세요.

파이롯트 이로시주쿠
Pilot Iroshizuku

자연을 모티프로 한 다양한 색채를 담은 컬러 잉크입니다. 잉크 색상이 선명하고 예쁠 뿐만 아니라 색상 이름도, 잉크병의 디자인도 아름다워 소장하고 싶은 마음을 불러일으키죠. 전체적으로 흐름이 좋은 편이며, 착색이 있는 편입니다.

제이허빈
J. Herbin

천연 염료를 사용하여 만든 컬러 잉크입니다. 잉크의 pH가 중성에 가까우며, 세척이 용이합니다. 하지만 매우 묽어 흐름이 좋은 딥펜을 사용할 때는 적합하지 않은 편입니다.

펠리칸 에델슈타인
Pelikan Edelstein

보석을 모티프로 한 펠리칸의 프리미엄 잉크 라인입니다. 색상 옵션이 다양하며, 맑고 선명한 발색과 좋은 흐름을 특징으로 합니다. 대체로 발색이 좋은 잉크들은 세척이 어려운데요. 그 중에서도 그나마 세척이 쉬운 편입니다.

종이/노트

수성 잉크를 사용하는 만년필과 딥펜은 잉크가 번지지 않는 종이 위에 써야 합니다. 아무 종이나 노트 위에 썼다가는 잉크가 번지고 비치기 일쑤죠. 만년필과 딥펜을 사용하기에 적합한 종이와 노트 몇 가지를 소개하겠습니다.

고쿠요 캠퍼스 루즈리프
Kokuyo Campus Loose leaf

일본의 문구 회사 고쿠요에서 제작하는 바인더용 리필 종이입니다. A4, B5, A5 등 다양한 규격과 무선, 유선, 모눈 등 여러 가지 내지 형태로 나오며, 바인더를 따로 구매해 끼워 사용할 수 있어요. 잉크가 번지거나 비치지 않아 만년필과 딥펜 모두 사용하기 적합합니다. 저렴하기 때문에 연습용 종이로 사용하기 좋아요.

미도리 MD 노트
Midori MD Note

잉크를 단단하게 잘 잡아주는 MD 종이로 만들어진 노트입니다. 잉크를 잘 잡아주기 때문에 딥펜 연성촉으로 잉크를 많이 쏟아내더라도 전혀 번지지 않아요. 다만 만년필로 썼을 때 흐름이 다소 적다고 느낄 수 있습니다.

로이텀 미디엄 노트
Leuchtturm1917 Medium Note

인조 가죽 표지의 하드커버 노트 중 만년필을 사용하기에 가장 적합한 노트입니다. 잉크 프루프 종이를 사용하고 있기 때문이죠(반면 몰스킨은 번짐과 비침이 심해서 만년필 사용에 적합하지 않아요). 잉크 흐름을 단단하게 잡아주는 편은 아닌지라 만년필에 비해 잉크 흐름이 많은 딥펜을 쓰기에는 약간 아쉬운 편입니다. 일기장이나 불렛저널로 사용하기 좋습니다.

글자 쓰기
한 걸음

─────────── **가독성** 캘리그라피를 단순히 '글씨 흘려 쓰기', '글씨 화려하게 쓰기'라고 여기기 쉽지만, 아무리 화려하고 장식이 많다 하더라도 어떤 글자인지 알아볼 수 없다면 의미가 없어집니다. 감상하는 사람에게 의미를 확실히 전달하기 위해서는 읽기 좋은 글씨를 써야 해요. 즉, 캘리그라피 쓰기의 기본은 각각의 글자를 알아보기 쉽게 쓰는 것입니다. 이를 위해서는 정자체 쓰는 연습이 밑바탕을 이뤄야 해요.

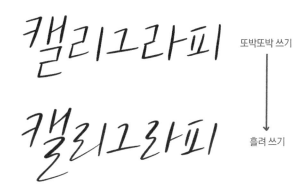

'지렁이가 기어가는 것 같은 글씨'라는 표현, 다들 아시죠? 못 쓴 글씨를 보고 지렁이를 떠올리는 것은 바로 획들의 경계가 명확하지 않기 때문입니다. 획의 꺾임과 마무리가 뚜렷하지 않으면 어떤 글자인지 알아보기 힘들어요. 그렇기 때문에 가독성이 높은 글씨를 쓰기 위해서는 우선 획들을 제대로 쓰는 연습을 해야 합니다. 획을 빠르게 날려 쓰지 말고, 꺾인 획은 제대로 꺾어서 표현하고 획의 끝은 딱 떨어지도록 천천히 써 주세요. 또박또박 바른 모양의 정자체를 잘 쓸 수 있어야 세련된 모양의 흘림체도 잘 쓸 수 있답니다.

또, 가독성 좋은 손글씨를 쓰기 위해서는 획들 사이에 간격을 두어야 합니다. 획들이 겹치거나 너무 붙어있다면 당연히 가독성이 떨어질 수밖에 없지요. 한글은 초성, 중성, 종성이 결합하여 한 글자를 이루는 조합형 문자이기 때문에 각각의 자모가 차지하는 공간을 확실하게 확보하는 것이 중요합니다. 초성, 중성, 종성을 조합하는 방법은 조금 뒤에 글씨를 직접 써 보면서 천천히 배워보도록 할게요.

—————————— **통일성** 글씨를 쓸 때 가독성 다음으로 놓치지 말아야 하는 것은 바로 통일성입니다. 통일성 있는 글씨의 중요 포인트 첫 번째는 **글씨의 모양**입니다. 글씨를 쓸 때 자음과 모음의 모양이 일정해야 해요. 두 번째는 **글씨의 크기**입니다. 글씨의 크기가 점점 커지거나, 점점 작아지지 않도록 주의를 기울여 주세요. 물론, 글씨의 크기가 들쑥날쑥해도 안된답니다.

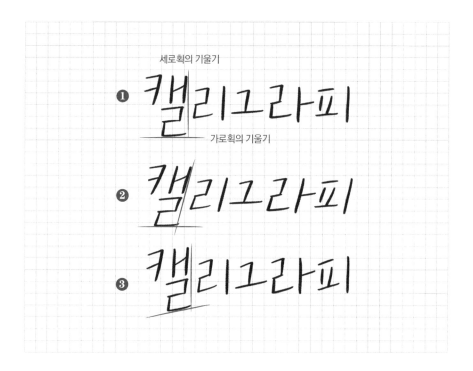

세 번째는 **글씨의 축**입니다. 축이란 글씨를 지탱하는 기준선으로, 글씨를 구성하는 가로획과 세로획의 기울기가 각각 같아야 글씨의 축이 '통일되어 있다'고 말할 수 있습니다. 쉽게 말해, 글씨의 가로획은 가로획들끼리, 세로획은 세로획들끼리 서로 평행을 이루도록 써야 글씨가 전체적으로 가지런해 보인답니다. 가로획과 세로획의 올바른 각도가 정확히 정해져 있는 것은 아니지만, 보통 한글 캘리그라피에서는 세로획을 15도 정도 눕히거나(❷) 가로획을 15도 정도 올린(❸) 살짝 기울어진 축을 많이 사용합니다. 글씨의 축은 chapter 4에서 보다 자세히 알아볼게요. 네 번째 요소는 **배열**입니다. 자간, 띄어쓰기, 줄 간격 등을 일정하게 유지하는 것인데요. 아직은 조금 어렵게 느껴질 수 있으니 우선 글씨 쓰기 연습을 충분히 하고 chapter 3에서 더 자세하게 소개하도록 할게요.

자음과 모음 쓰기

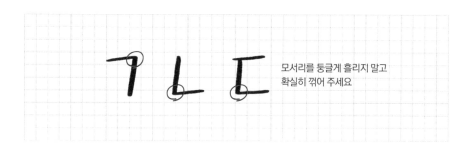

모서리를 둥글게 흘리지 말고
확실히 꺾어 주세요

먼저 ㄱ, ㄴ, ㄷ부터 써볼까요? 가로획과 세로획으로만 이루어진 간단한 형태이지만 그만큼 모든 자음의 기본이 되기 때문에 꼼꼼하게 연습해야 해요. 한 획씩 또박또박, 획의 **방향이 바뀔 때는 확실히 꺾어서 써 주세요.** 앞서 알려드린대로 크기를 일정하게 맞추면서 가로획은 가로획끼리, 세로획은 세로획끼리 평행을 이루도록 써 주세요.

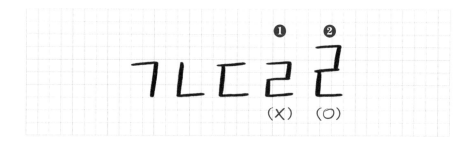

(X)　(O)

ㄹ은 ㄱ, ㄴ, ㄷ보다 획의 수가 많아서 조금 복잡합니다. ㄹ을 쓰는 방법에는 두 가지가 있는데요. ❶처럼 앞서 연습했던 ㄱ, ㄴ, ㄷ과 같은 높이로 ㄹ을 쓰는 방법이 있고, ❷처럼 ㄱ을 쓴 뒤 그 아래에 ㄷ을 붙여 ㄱ, ㄴ, ㄷ보다 높게 ㄹ을 쓰는 방법이 있습니다. ❶과 같이 쓴다면 ㄱ, ㄴ, ㄷ보다 가로획들 사이의 간격이 좁아 획들이 붙어 보여요. 따라서 ❷와 같이 ㄹ을 써 주시는 게 좋습니다.

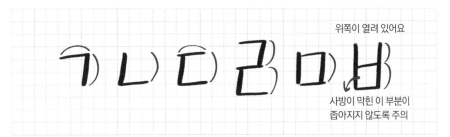

위쪽이 열려 있어요

사방이 막힌 이 부분이
좁아지지 않도록 주의

ㄱ, ㄴ, ㄷ, ㅁ은 세로 한 칸짜리 자음입니다. ㄱ과 ㄷ이 위아래로 합쳐진 형태인 ㄹ은 세로 두 칸짜리 자음이고요. 그렇다면 ㅂ 역시 세로 두 칸짜리 자음이라고 할 수 있습니다. 다만 ㅂ은 위아래가 전부 막힌 형태인 ㄹ과 달리 위쪽이 열려 있어요. 위쪽이 열려 있으면 답답해 보이지 않아 세로 한 칸을 꽉 채우지 않아도 괜찮아요. 따라서 ㅂ은 ㄹ에 비해 높이가 약간 낮은 세로 두 칸짜리 자음이라고 볼 수 있습니다.

✒️ 직접 써 보세요!

Tip 직선 연습의 중요성

한글은 대부분 가로, 세로의 직선으로 이루어지기 때문에 직선을 곧고 바르게 쓰는 것이 중요합니다. 모눈 종이에 가로, 세로 직선을 반듯하게 쓰는 연습을 꾸준히 해 주세요. 여기에서 포인트는 첫째, 선이 흔들리거나 휘지 않아야 합니다. 둘째, 선의 길이와 선 사이의 간격을 일정하게 유지해야 합니다. 반듯한 직선을 잘 그을수록 깔끔한 자모음을 쓸 수 있답니다.

다음 자음으로 넘어가기 전에 기본 모음부터 써 보겠습니다.

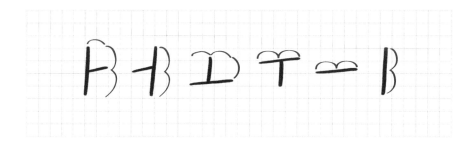

ㅏ, ㅓ, ㅣ의 세로획은 글씨의 축을 보여주는 중요한 획이므로, 더 신경써서 곧게 써 주세요. ㅏ, ㅓ는 가로 한 칸, 세로 두 칸짜리 모음입니다. 반대로 ㅗ, ㅜ는 가로 두 칸, 세로 한 칸짜리 모음이지요. 따라서 ㅗ, ㅜ, ㅡ를 쓸 때에는 가로획이 너무 짧아 지지 않도록 주의해 주세요.

하단의 ㅈ과
붙지 않도록 주의

너무 짧아지지
않게 주의

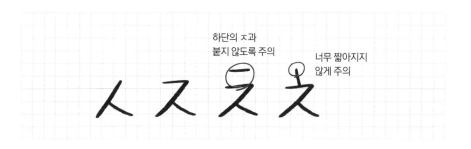

ㅅ, ㅈ, ㅊ은 사선획이 포함된 자음입니다. 사선획의 각도를 어떻게 하느냐에 따라 다른 느낌으로 표현할 수 있습니다. 어떤 모음과 함께 조합하느냐에 따라 다른 모양 의 ㅅ, ㅈ, ㅊ을 쓸 수 있는 것이죠. ㅅ, ㅈ, ㅊ의 다양한 모습은 자음과 모음을 조합할 때 확인해 볼게요.

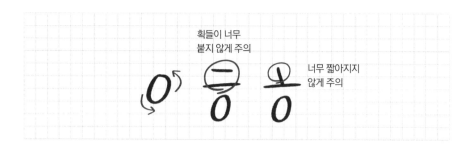

획들이 너무
붙지 않게 주의

너무 짧아지지
않게 주의

ㅇ과 ㅎ은 동그라미가 포함된 자음입니다. 만년필이나 딥펜으로 동그라미를 그릴 때는 완전한 원 모양으로 그리기보다 세로가 긴 타원 모양으로 그리는 것이 편해요.

직접 써 보세요!

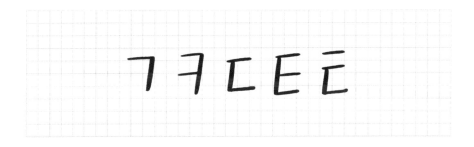

ㅋ, ㅌ은 ㄱ, ㄷ보다 획이 하나씩 많기 때문에 이 획들 사이의 간격을 확보해 주시는 게 좋습니다. 쉽게 말해 ㄱ보다 ㅋ을, ㄷ보다 ㅌ을 상대적으로 길쭉하게 써 주시는 거죠. ㅌ은 위의 예시처럼 두 가지 방법으로 쓸 수 있어요.

ㅍ의 경우 두 세로획의 간격이 너무 좁아지지 않도록 주의해 주세요.

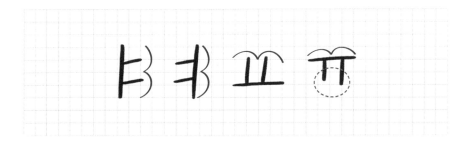

기본 자음과 모음을 모두 검토했으니 이제 다른 모음들을 써 봅시다. ㅑ, ㅕ, ㅛ, ㅠ는 ㅏ, ㅓ, ㅗ, ㅜ에 획이 하나씩 더 추가된 형태입니다. 그렇기 때문에 ㅏ, ㅓ, ㅗ, ㅜ와 확실히 구별되도록 ㅑ와 ㅕ의 두 가로획들, ㅛ와 ㅠ의 두 세로획들 사이의 간격을 넉넉하게 확보해 주세요.

ㅐ, ㅔ도 마찬가지입니다. ㅐ와 ㅔ의 두 세로획 사이 간격이 좁아지는 경우가 많은데요. 이 두 세로획 사이의 간격을 충분히 둬야 합니다. ㅏ에서 ㅣ를 추가해 ㅐ를 만들고, ㅓ에서 ㅣ를 추가해 ㅔ를 만들어 준다고 생각하면 쉽습니다. ㅒ와 ㅖ도 같은 방식으로 써 주세요. ㅑ와 ㅕ는 가로 한 칸, 세로 두 칸짜리의 모음이라고 했던 것 기억하시죠? ㅒ와 ㅖ를 쓸 때 ㅑ와 ㅣ, ㅕ와 ㅣ 사이의 간격이 가로 한 칸 정도라고 생각하시면 쉬워요.

🖋 직접 써 보세요!

받침 없는 글자 쓰기

자음과 모음 쓰기 연습을 마쳤으니 이제 자음과 모음을 합쳐 **글자**를 써 보겠습니다. 한글은 조합형 글자이기 때문에, 자음과 모음 각각의 모양을 예쁘게 쓰는 것도 중요하지만, 이 둘을 알맞게 조합하는 것이 더 중요합니다. 먼저 ㄱ과 ㅏ를 조합해 보겠습니다. 앞에서 연습했던 ㄱ과 ㅏ를 그대로 가져와서 설명해 드릴게요.

처음 '가'를 쓸 때 가장 많이 실수하는 것은 두 가지로 ❶초성(ㄱ)을 중성(ㅏ)보다 크게 써 가분수 형태가 되는 경우와 ❷초성(ㄱ)과 중성(ㅏ)을 아주 가깝게 붙여 써 글자가 좁아 보이는 경우입니다. 이 두 가지를 함께 실수하는 분도 있어요. 평상시의 글씨를 지금 확인해 보세요.

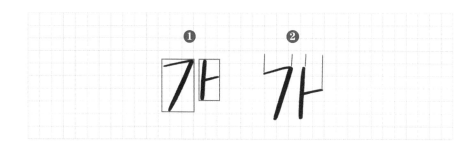

먼저 ❶의 경우, 초성이 중성에 비해 너무 크고, 초성과 중성이 지나치게 가까이 붙어 있습니다. ❷의 경우 초성과 중성의 크기는 비슷하지만, 초성과 중성이 여전히 너무 가깝게 붙어 있습니다.

바로 여기에서 중요한 원리가 등장합니다. 한글 캘리그라피의 가장 기본 원리라고 할 수 있는데요. 그것은 바로 **획과 획 사이의 간격을 일정하게 유지**해 주어야 한다는 것입니다. 위의 '가'는 세로획들 사이의 간격이 일정하지 않고 들쭉날쭉 합니다. 이런 경우, 글자의 균형이 깨지고 가독성이 떨어집니다. 한글을 조형할 때는 자음과 모음의 획을 이용해 사이 간격을 균등하게 만든다고 상상하면 좋아요. 획들이 일정한 간격을 두고 나열될 때, 공간이 일정한 크기로 분할되면서 균형감이 잡혀 읽기 좋은 글씨가 만들어져요.

그럼 이제 바르게 쓴 '가'를 살펴보겠습니다. 초성과 중성의 크기 균형이 맞고, 초성과 중성 사이에 공간도 충분합니다. 보다 정확하게 말하자면, **획들 사이의 간격이 일정**합니다. 붉은색으로 표시한 세로획들 사이의 간격을 확인해 주세요. 쉽게 말해, '가'를 쓸 때는 ㄱ이 한 칸, ㄱ과 ㅏ 사이의 간격이 한 칸, ㅏ가 한 칸을 차지해 1:1:1의 비율을 이루도록 공간을 구획해 주세요.

이 원리를 적용해서 가부터 하까지 써 보겠습니다. 초성과 중성이 자꾸 달라붙지 않도록 주의하면서 연습해 주세요.

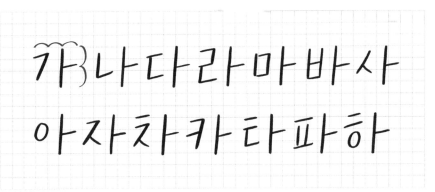

🖋 직접 써 보세요!

거도 비슷한 방식으로 써 보겠습니다. 가의 경우 1:1:1의 비율이었다면 거는 1:1의 비율로 구성되었다고 할 수 있겠죠.

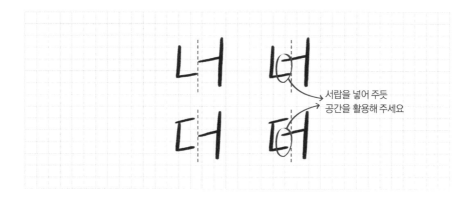

서랍을 넣어 주듯
공간을 활용해 주세요

거너더~허가 가나다~하와 조금 다른 점이 있다면 너, 더, 서, 저, 처의 경우 자음의 남는 공간을 활용해 글자를 조합할 수 있다는 것입니다. 이 점을 유의하면서 다음 장의 거부터 허까지를 써 보도록 하겠습니다.

거너더러머버서
어저처커터퍼허

직접 써 보세요!

40

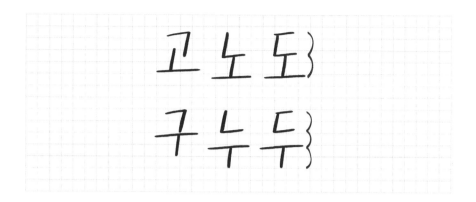

이어서 고, 노, 도 / 구, 누, 두도 써 보겠습니다. 가, 나, 다 / 거, 너, 더와 비슷하지만 초성과 중성이 위아래로 나열되기에 가로획들 사이의 간격이 들쭉날쭉하지 않도록 신경 써 주셔야 합니다. 그리고 ㅗ와 ㅜ의 가로획이 자꾸 짧아지지 않도록 주의해 주세요.

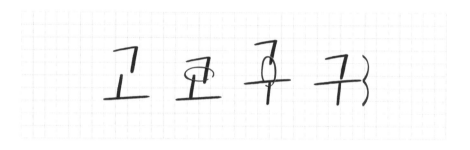

왜 고는 노, 도와 구는 누, 두와 높이가 다른지 궁금할 수 있을 텐데요. 고는 너, 더의 경우와 같이 자음의 남는 공간에 모음을 넣어준 것입니다. 구는 누, 두와는 달리 ㄱ의 가로획은 ㅜ의 가로획과 이웃하지 않으므로 ㄱ과 ㅜ 사이의 간격을 확보해 줄 필요가 없겠죠. 언뜻 봐서는 헷갈릴 수 있지만, 주목해야 할 것은 획과 획 사이의 간격이라는 점을 다시 한 번 상기해 주세요.

이제 그럼 고에서 호까지, 구에서 후까지 이어서 써 보도록 하겠습니다. 여기서 특별히 신경 써야 할 것은 가로획들끼리의 간격이에요.

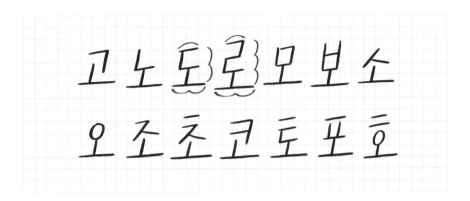

이전에 ㄷ은 세로 한 칸짜리 자음인 반면 ㄹ은 세로 두 칸짜리 자음이라고 했던 것 기억하시죠? 그렇기 때문에 로가 도보다 세로 한 칸이 더 많은 글자가 되는 것입니다. 비슷하게 보가 모보다, 초가 조보다 세로 한 칸이 더 많은 글자가 되는 것이죠. 이 점을 유의하면서 쓰세요.

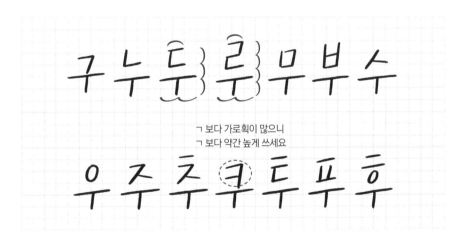

쿠는 구와 마찬가지로 ㅋ의 가로획이 ㅜ의 가로획과 이웃하지 않기 때문에 초성과 중성을 붙여서 써야 합니다.

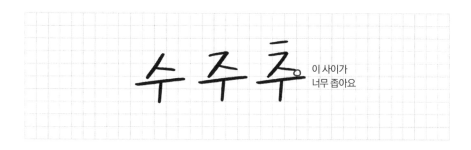

수, 주, 추의 경우 초성의 하단에 공간이 있지만, 위의 글자처럼 ㅅ, ㅈ, ㅊ의 양쪽 사선이 ㅜ의 가로획과 만나 여백이 사라지면 획들이 겹칠 수 있습니다. 그렇기 때문에 초성과 중성 사이의 간격을 꼭 확보해 주세요.

직접 써 보세요!

획들이 너무 붙지 않게 주의

ㅑ, ㅕ, ㅛ, ㅠ와의 조합도 살펴보겠습니다. 녀, 교의 경우 특히나 가로획들, 세로획들이 서로서로 붙기 쉬우니 획들이 겹치지 않도록 조심하며 써야 합니다.

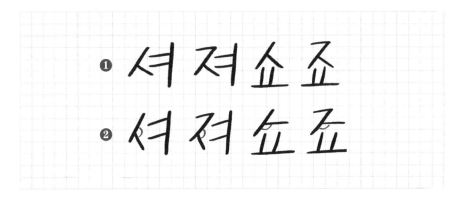

ㅅ, ㅈ, ㅊ의 경우 어떤 모음과 조합되는지에 따라서 사선획의 각도를 조정할 수 있다고 앞에서 말씀 드렸죠? 셔, 져나 쇼, 죠를 쓸 때 그 특징이 가장 잘 드러납니다. ❶처럼 ㅕ, ㅛ의 두 가로획, 세로획 사이의 간격이 좁아지지 않도록 하기 위해서는 ❷에서 보이는 것과 같이 ㅅ과 ㅈ을 이루는 **사선획의 각도**를 조정해 모음과 이웃하는 쪽의 각이 커지도록 쓰는 게 좋습니다. 글자를 구성하는 획들이 모두 잘 보이도록 공간을 조정하는 것이죠.

이제 조금 까다로운 자음, 모음을 써 보겠습니다. 바로 쌍자음인데요. 쌍자음은 자음이 두 배가 되기 때문에 예쁘게 쓰기가 쉽지 않죠. 차근차근 살펴보도록 하겠습니다.

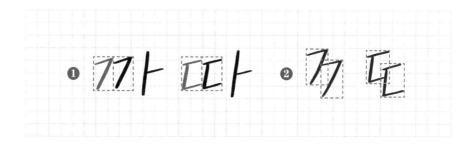

까나 따를 쓸 때 가에 ㄱ을 붙이고 다에 ㄷ을 붙이면 글자의 가로 길이가 너무 길어집니다. ❶처럼 글자가 둔탁해 보이죠. 따라서 까나 따를 쓸 때 ㄱ, ㄷ을 양 옆으로 나란히 나열하기보다 ❷처럼 계단형으로 반쯤 겹쳐서 써 주세요.

까, 따를 이런 방법으로 쓰면 전체적으로 가로 너비가 좁아져 글자의 가로-세로 비율이 좋아집니다.

✒️ 직접 써 보세요!

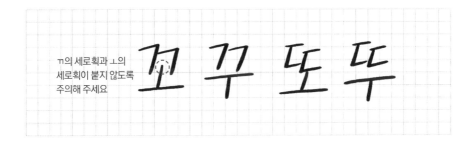

ㄲ의 세로획과 ㅗ의
세로획이 붙지 않도록
주의해 주세요

꼬, 꾸, 또, 뚜를 쓸 때는 까, 따를 쓸 때처럼 ㄲ과 ㄸ을 계단형으로 겹쳐 쓸 필요가
없습니다. 글자의 크기나 비율이 변화하지 않기 때문입니다. 다만 저는 쌍자음임을
강조하기 위해, 그러니까 밋밋해 보이지 않도록 약간의 높이 차이를 주고 있습니다.

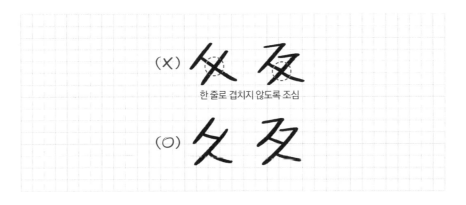

한 줄로 겹치지 않도록 조심

ㅆ, ㅉ은 두 개의 ㅅ, ㅈ을 기와를 쌓듯이 위 아래로 겹쳐 주면 됩니다. 윗줄의 ㅆ,
ㅉ처럼 오른쪽 아래로 향하는 사선획이 하나로 이어지지 않도록, 아랫줄의 ㅆ, ㅉ과
같이 두 개의 ㅅ, ㅈ이 확실히 구별되도록 쓰는 것이 좋습니다.

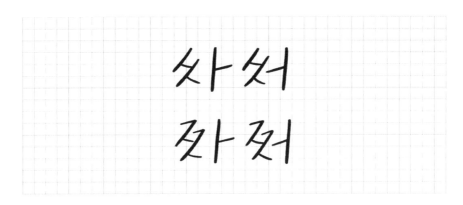

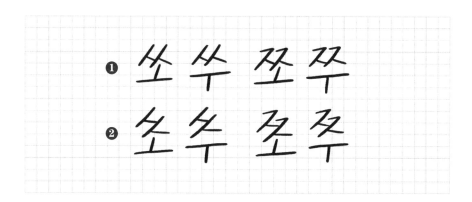

쏘, 쑤, 쪼, 쭈는 두 가지 방법으로 쓸 수 있습니다. ❶처럼 ㅅ과 ㅈ을 옆으로 나란히 나열하는 방식으로도, ❷처럼 ㅅ과 ㅈ을 위아래로 겹쳐 쌓는 방식으로도 쓸 수 있습니다. 이전에 언급했듯 ㅅ, ㅈ은 사선획의 각도를 조정해 모양을 변형할 수 있기 때문이죠.

🖋 **직접 써 보세요!**

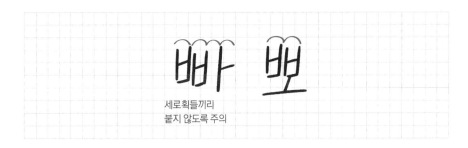

세로획들끼리
붙지 않도록 주의

쌍자음 중 가장 까다로운 ㅃ입니다. ㄲ, ㄸ, ㅆ, ㅉ과 달리, ㅃ은 두 개의 ㅂ을 겹쳐 쓰기가 어렵습니다. 양쪽이 모두 세로획으로 막혀 있기 때문이죠. 따라서 빠, 뻐처럼 가로가 길어지는 글자를 쓸 때는 위의 예시처럼 두 개의 ㅂ을 나란히 나열하되 좁고 길게 써 주세요. 글씨의 가로 길이가 너무 길어지지 않도록요. 하지만 이렇게 쓸 경우, 세로획들이 서로 붙기 쉬우니 간격을 일정하게 유지하는 연습을 해 주세요.

이제 마지막으로 이중 모음을 써 보겠습니다. 글씨를 쓸 때는 이중 모음을 한 덩어리의 모음이 아니라 두 모음의 합으로 생각하는 것이 좋아요.

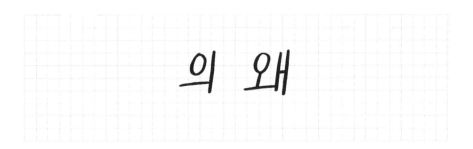

이중 모음을 한 덩어리로 생각할 경우, 이처럼 초성과 중성이 자꾸 붙기 쉽습니다.

$$으 + 이 = 의$$
$$오 + 애 = 왜$$

의는 으+이로, 위는 우+이로, 왜는 오+애로 나누어서, 글자 두 개가 합쳐진다고 생각해 주세요. 글자를 쓸 때도 모음을 두 번에 나누어서 써 주세요. 예를 들어, 으를 먼저 쓰고 모음 ㅣ를 추가하는 식으로 말이죠. 으의 초성과 중성 사이 간격, 이의 초성과 중성 사이 간격을 그대로 유지하는 것이 포인트입니다. 이 점을 유의하면서 나머지 이중 모음 글자들도 연습해 봅시다.

외 와 위 과 쇄

🖋 **직접 써 보세요!**

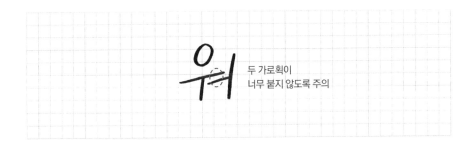

두 가로획이
너무 붙지 않도록 주의

조금 까다로운 이중 모음은 ㅟ인데요. ㅜ의 가로획과 ㅓ의 가로획이 서로 겹치기 쉽기 때문입니다.

위 위 [원 월]

또, ㅟ는 조합에 따라 ㅓ의 위치를 달리할 수 있다는 중요한 특징이 있습니다. 받침이 없는 글자의 경우 ㅓ의 가로획을 ㅜ의 아래쪽에 넣고, 받침이 있는 글자의 경우 ㅓ의 가로획을 ㅜ의 위쪽에 넣어 주세요. 후자의 경우, ㅓ가 위로 올라가면서 받침이 들어갈 공간이 확보됩니다. 원, 월을 참고하면 이해가 쉬울 거예요.

이제 받침이 없는 글자들로 이루어진 짧은 단어들을 쓰면서 지금까지 배웠던 사항들을 복습해 보도록 하겠습니다.

사자 케이크

크리스마스 커피

미래 과자

지우개 고요

두유 추위

쥐포 휴지

받침 있는 글자 쓰기

이제 받침 있는 글자를 써 봅시다. 받침 있는 글자를 쓸 때도 지금까지와 같은 원리가 적용됩니다. 획과 획 사이의 간격을 일정하게 유지하는 것이죠.

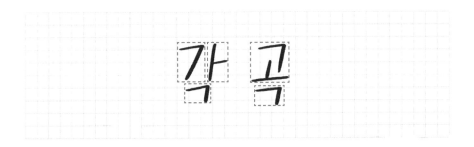

받침 있는 글자는 쓰다 보면 초성, 중성보다 종성(받침)이 작아져 가분수 형태가 되는 경우가 많아요. 초성, 중성, 종성의 획이 공간을 불균등하게 나누기 때문입니다. 따라서 획들 사이의 간격을 일정하게 맞춰 받침이 작아지지 않도록 해 주세요.

우선 초성과 종성이 같은 자음으로 구성된 글자를 연습해 보겠습니다.

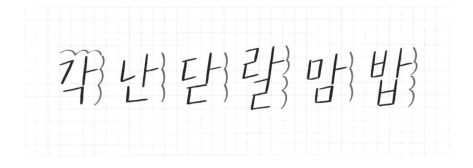

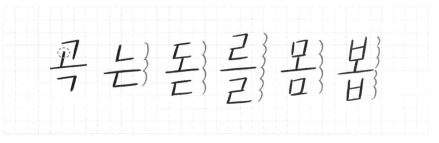

이렇게 획과 획 사이의 간격을 일정하게 지키면 종성이 작아지지 않으면서 글자가 균형 있게 조형됩니다.

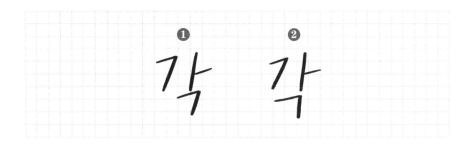

각~밥의 경우 받침을 ❶중성(모음) 바로 밑에 쓰기 보다는 ❷초성과 중성의 사이에 위치시키면 좋아요. 초성과 중성을 안정적으로 받쳐주기 위해서죠. 받침이 중앙에 위치할 때 글자가 더 균형 잡혀 보입니다.

직접 써 보세요!

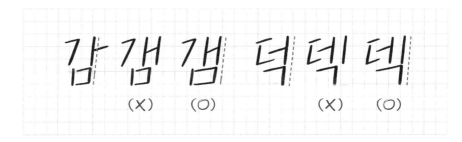

감 갬 갬 덕 덕 덕
(X) (O) (X) (O)

그런데 ㅐ, ㅔ와 같은 모음이 포함된 글자의 경우 초성과 중성의 중간에 종성을 위치시키면 받침이 상대적으로 작아 보일 수 있습니다. 따라서 받침을 모음의 마지막 세로획에 맞추어 마무리해 주시는 게 좋아요. 받침이 초성과 중성을 넉넉하게 받쳐 주는 느낌이 나도록 말이죠.

이러한 사항들을 유념하면서 서로 다른 조합의 받침 있는 글자를 써 보겠습니다. 글자를 쓸 때 받침이 작아져 가분수 글씨가 되지 않도록 주의하세요.

결 섬 전 캅 텐 핵
깔 떡 짠 언 곁 칩

🖋 직접 써 보세요!

지금까지는 ㄱ, ㄴ, ㄷ, ㄹ, ㅁ, ㅂ 받침을 집중적으로 연습해 보았는데요, 이제 ㅅ, ㅈ, ㅊ 받침에 집중해 보겠습니다. ㅅ, ㅈ, ㅊ은 경우에 따라 사선획의 각도를 달리할 수 있다고 말씀 드렸는데요. 받침은 말 그대로 '받침'이기 때문에 글씨를 단단하고 안정적으로 받쳐주는 역할을 합니다. 따라서 저는 ㅅ, ㅈ, ㅊ의 사선획끼리의 각을 벌려 받침의 안정감을 더해주고자 합니다. 대표로 ㅅ을 보도록 할게요.

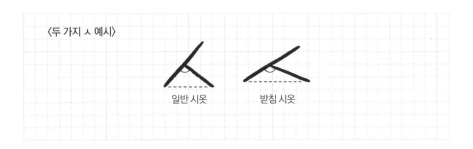

그렇다면 받침 시옷을 초성, 중성과 조합해봅시다.

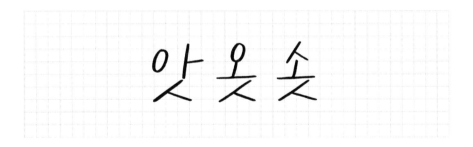

이 때 ㅅ 받침의 밑면은 아, 오, 소 글자의 너비만큼만 벌리면 됩니다.

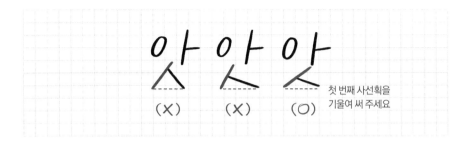

앞의 두 경우는 모두 ㅅ을 이루는 사선획의 각도가 달라지지 않은 경우입니다. ㅅ의 첫 번째 사선획을 확실히 기울여 쓰는 게 관건이에요.

것캣낫닽

곳웃늦돛꽂꽃

가로획들이 붙지 않게 주의

ㅈ, ㅊ 받침도 ㅅ 받침과 마찬가지로 사선획을 눕혀서 써 주세요. 늦, 돛, 꽂과 같이
ㅡ, ㅗ 아래에 ㅈ 받침이 올 때 가로획들 사이의 간격이 좁아지지 않도록 신경써 주
세요.

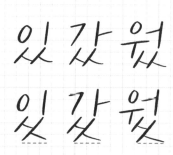

쌍시옷 받침은 쏘, 쑤를 쓸 때와 같이 두 가지 모양으로 쓸 수 있습니다. 첫 번째 줄
의 있, 갔, 윘처럼 ㅅ 두 개를 양 옆으로 나란히 배치할 수도 있고, 두 번째 줄처럼 ㅅ
두 개를 위아래로 겹쳐서 쌓을 수도 있어요. 두 번째 경우, 아래에 위치하는 ㅅ을 위
에 위치하는 ㅅ보다 크게 써 바닥을 단단하게 받쳐 주는 게 좋습니다.

마지막은 겹받침입니다. 겹받침은 종성의 자리에 자음이 두 개가 들어가기 때문에 자리를 넉넉히 마련하는 것이 관건입니다. 특히 ㄹ이 포함되는 겹받침의 경우, ㄹ이 공간을 많이 차지하기 때문에 자리를 충분히 확보하는 게 특히나 중요해요.

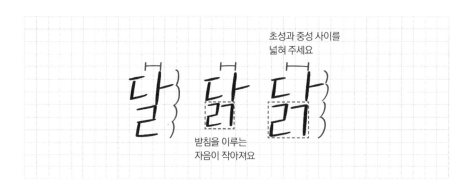

초성과 중성 사이를 넓혀 주세요

받침을 이루는 자음이 작아져요

예를 들어 닭을 쓸 때 초성과 중성의 사이를 넉넉하게 벌려야 받침을 구성하는 두 자음(ㄹ, ㄱ)이 작아지지 않고 제 크기를 가질 수 있어요. 그리고 ㄱ 받침은 옆의 ㄹ 받침에 맞추어 세로획 길이를 길게 늘려 써 주세요.

같은 방식으로 다른 겹받침 글자들을 연습해 보겠습니다.

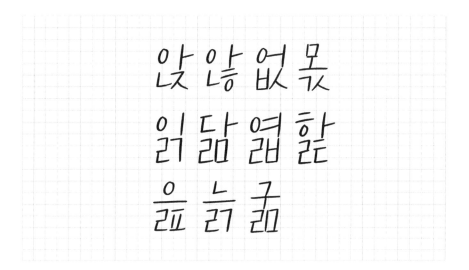

읊, 늙과 같이 가로가 긴 모음과 조합되는 글자를 쓸 경우에는 모음의 가로획을 충분히 길게 써 받침 두 개가 들어갈 공간을 확보해 주세요.

글자를 쓸 때 가장 중요한 것은 글자의 구성 요소들을 조합할 때 **획과 획 사이의 간격을 일정하게 맞추는 것**입니다. 글씨 연습을 할 때 이 원리를 항상 머릿속에 새겨두고 연습한 글씨를 다시 살펴보며 놓친 부분이 있는지 점검해 보세요. 연습 중간중간 스스로 점검하면서 실수를 바로잡으면 훨씬 빠르게 글씨를 발전시킬 수 있습니다. 그렇다면 이제 문장 쓰기로 들어가 봅시다.

✒ 직접 써 보세요!

Chapter 3

문장 쓰기 두 걸음

글자의 크기와 배열

이제 단어와 문장을 쓰면서 앞서 익힌 글자들을 나열하고 배치하는 법을 배워 보도록 하겠습니다.

일정한 글자 크기

문장을 쓸 때 가장 중요한 것은 글씨 크기를 일정하게 맞추는 것입니다. 이는 두 가지로 해석할 수 있는데요. 첫째는 글자들의 높이를 똑같이 맞추어 준다는 뜻이고, 둘째는 획과 획 사이의 간격을 똑같이 맞추어 준다는 뜻입니다. '사과를 먹는다'라는 문장을 예로 이 두 가지 방법의 차이점을 알아보도록 할게요.

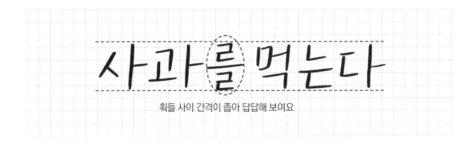

획들 사이 간격이 좁아 답답해 보여요

첫 번째는 글자 각각의 높이를 똑같이 맞추는 방법입니다. 이렇게 배열하면 각 글자가 차지하는 공간이 일정하기 때문에 네모반듯하게 정렬된 느낌을 줄 수 있습니다. 하지만 '를'은 '사'나 '과'보다 획수가 훨씬 많기 때문에 '사', '과'와 같은 높이로 쓰면 '를'을 구성하는 획들 사이의 간격이 상대적으로 너무 좁아지게 됩니다. 이 방법으로 쓰면 획수가 많은 글자는 다른 글자들에 비해 가독성이 떨어지기 쉬워요.

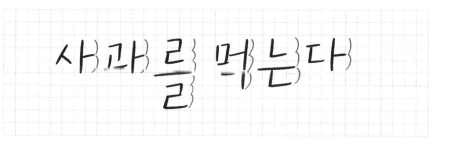

두 번째는 획과 획 사이의 간격을 일정하게 맞추는 방법입니다. 이렇게 쓰면, 각각 글자들의 높이는 달라지지만 글자들을 구성하는 획들이 서로서로 일정한 간격을 두고 배열되기 때문에 높이를 똑같이 맞추었을 때보다 더 정렬되어 보입니다. 앞의 첫 번째 방법을 따르면 획들 사이의 간격이 글자마다 달라지기 때문에 오히려 전체적인 획 배열은 불규칙한 정렬이 돼요. 따라서 저는 두 번째 방법으로 글자 크기를 맞추고 있습니다.

중간선 맞춤
그렇다면 획들의 간격을 맞춰서 높이가 서로서로 달라진 글자들은 어떻게 배열하는 게 좋을까요? 세 가지 방법이 있습니다.

❶ 사과를 먹는다　무게가 위로 쏠림

❷ 사과를 먹는다

❸ 사과를 먹는다　무게가 아래로 쏠림

글자들의 높이가 각각 다를 때 가장 쓰기 편한 배열은 ❶입니다. 첫 글자, 다음 글자를 계속해서 같은 선상에서 쓰기 시작하면 되기 때문이죠. 그러나 높이가 다른 글자들을 ❶과 같은 방식으로 배열하게 된다면 각 줄의 윗부분에 무게가 쏠리고, 아랫부분은 너무 들쭉날쭉해집니다. ❸도 비슷하겠죠. 따라서 ❷와 같이 가상의 중간선을 기준으로 글자들을 배열하는 게 가장 좋습니다. 어느 한 쪽으로 무게가 쏠리기보다 중간선을 중심으로 글자를 배열해 위/아래로 무게를 분산시키는 것이죠.

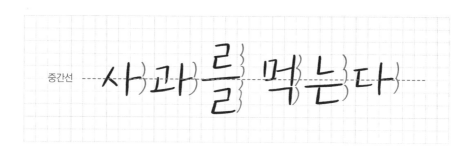

✒️ 직접 써 보세요!

이제 아래의 단어들을 가상의 중간선에 맞춰 나열하는 연습을 해 보겠습니다. 모든 글자들의 획과 획 사이 간격을 일정하게 유지하며 써 주세요.

서울 여름 지붕

연필 초록 딸기

단문 쓰기

이제 짧은 문장 쓰는 연습을 하겠습니다. 처음부터 바로 한 문장을 완성하기는 어려우니 글자 수를 조금씩 늘려나가면서 중간선 맞춤의 요령을 익혀 보겠습니다.

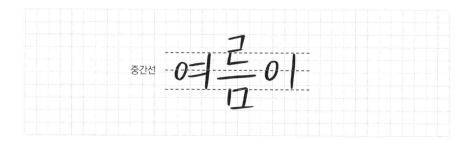

'여름이'에서 '여'와 '이'는 모두 세로 두 칸을 차지하는 글자입니다. 즉, 높이가 같다는 것이죠. 그렇기 때문에 '여름'을 중간선에 맞춰 쓴 다음 '여'와 같은 선상에 맞추어 '이'를 쓰면 됩니다. 이렇게 각 글자들의 높이에 따라 **상대적인 위치**를 파악하는 방식으로 중간선에 맞춰 써 주면 어렵지 않아요.

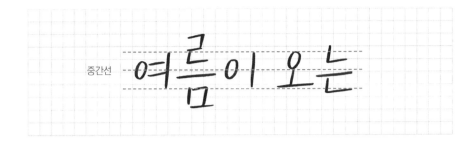

중간선

이제 두 어절 이상을 써 보겠습니다. 어절과 어절 사이에는 띄어쓰기가 등장하는데요, 띄어쓰기를 한 후에도 제일 처음에 잡아주었던 기준선(중간선)을 계속해서 유지하는 것이 중요합니다. 띄어쓰기를 한 후에 중간선의 위치가 변하거나, 윗선 맞춤으로 변해버리면 안되겠죠. **띄어쓰기의 간격은 반 자 정도**가 적당합니다. 띄어쓰기 간격이 너무 크면 전체적인 정렬이 흐트러지기 쉽고, 반대로 띄어쓰기 간격이 너무 좁으면 가독성이 떨어지기 때문에 글자 너비의 반 정도가 가장 좋습니다.

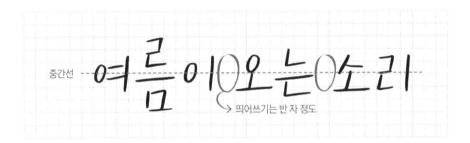

중간선

→ 띄어쓰기는 반 자 정도

이 점을 유의하면서 세 어절 이상을 이어 가보도록 하겠습니다. 중간 기준선에 맞추어 글씨를 나열하고, 띄어쓰기의 간격을 일정하게 유지해 주세요. 다른 문장으로도 연습해 볼게요.

괜찮아질거야

계속해보겠습니다

빛은 어둠의 왼손

꽃 핀 그늘에서

해가 저물고 달이 떴다

장문 쓰기

지금까지는 한 줄 분량의 단문을 써봤는데요. 이제 두 줄 이상의 문장을 써 보도록 하겠습니다. 기본적으로 지켜야 할 것은 당연하게도 각 줄을 중간선에 맞춰 나열하는 것입니다. 첫째 줄을 쓸 때는 중간선 맞춤을 지키더라도 둘째 줄부터는 지키지 못하는 경우가 많아요. 이는 윗줄의 글자와 아랫줄의 글자 사이 간격이 줄 간격이라고 생각하기 때문입니다.

(X) 그들은 여자들의 중간선 맞춤 ○

삶의 조건이 어떠한지를 중간선 맞춤 X

(○) 그들은 여자들의

삶의 조건이 어떠한지를

줄 간격의 기준은 각 줄의 중간선입니다. 따라서 줄 간격을 일정하게 맞추기 위해서는 **각 줄의 중간선 간격**을 일정하게 유지해야 합니다. 아래 문장처럼 말이죠.

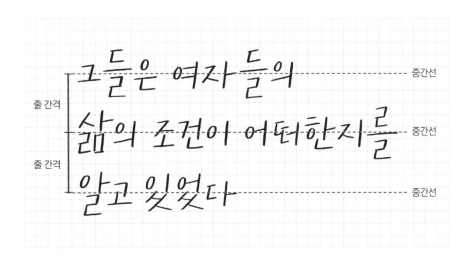

줄 간격이 너무 좁으면 가독성이 떨어질 수 있고, 줄 간격이 너무 넓으면 일체감이 낮아질 수 있어요. 따라서 적당한 정도의 줄 간격을 찾는 것이 중요합니다. 더 나아가 글자들이 서로서로 유기적인 관계를 맺기 위해서는 글에 맞는 정렬을 찾아야 해요. 이 두 요소를 함께 고려할 때 일체감을 이루는 작품을 쓸 수 있어요. 어느 정도의 줄 간격, 어떤 정렬이 적당한지에 대해서는 뒤에서 예를 통해 살펴볼게요.

🖋 **직접 써 보세요!**

이제 정렬에 대해 살펴보도록 하겠습니다. 정렬에는 여러 가지 종류가 있는데요, 간단하게 분류하자면 왼쪽 정렬, 가운데 정렬, 오른쪽 정렬, 지그재그 정렬 등이 있습니다.

(1) 왼쪽 정렬

왼쪽 정렬은 가장 기본적인 정렬 방법으로, 가독성이 좋으며 가지런한 느낌을 주기에 좋습니다. 하지만 평소에 흔히 쓰는 정렬이기 때문에 단조로워 보이기도 하죠.

(2) 오른쪽 정렬

오른쪽 정렬은 가지런해 보이면서도, 왼쪽 정렬보다 신선하고 세련된 느낌을 줍니다. 다만 각 줄이 끝나는 지점이 조금만 달라져도 이도 저도 아닌 정렬이 되기 쉬워 쓰기가 어렵습니다. 게다가 각 글자의 너비와 자간, 띄어쓰기를 일정하게 유지하지 못한다면 글 전체의 균형이 깨져버리죠. 따라서 여러 번의 연습을 통해 글자의 너비, 자간, 띄어쓰기를 일정하게 유지하며 모든 줄이 같은 지점에서 마무리되도록 써 주는 게 중요합니다.

(3) 가운데 정렬

가운데 정렬은 여러모로 활용도가 높은 정렬입니다. 오른쪽 정렬과 마찬가지로 여러 번의 연습을 통해 각 줄의 정확한 시작점을 잡아 주세요. 가운데 정렬은 각 줄의 길이 차이가 클 경우에 적용하기 좋습니다.

(4) 지그재그 정렬

가장 경멸하는 것도 사람
가장 사랑하는 것도 사람

검소하지만 누추하지 않고
화려하지만 사치스럽지 않다

들여쓰기와 내어쓰기를 반복해 각 줄의 시작점이 지그재그를 이루도록 정렬하는 방식입니다. 이 정렬은 각 줄의 길이가 비슷할 때, 특히 각 줄이 서로 대구를 이룰 때 활용하기 좋습니다. 대구를 이루는 문장들은 조사와 띄어쓰기의 위치가 비슷한 경우가 많은데요. 들여쓰기와 내어쓰기를 활용하면 위아래 구성이 비슷한 데서 오는 단조로움을 피할 수 있죠.

직접 써 보세요!

캘리그라피
세 걸음

자·모음 강조하기

지금까지 글씨를 또박또박 쓰는 법, 글자들을 바르게 정렬하는 법을 차례로 알아보았습니다. 바른 손글씨 쓰기의 기초를 다졌으니 이제 이를 바탕으로 캘리그라피를 써 보도록 하겠습니다. 글씨를 구성하는 요소들을 변형해 글씨의 장식적 효과를 살리는 것이죠.

먼저 자음과 모음을 변형해 글자의 장식적 효과를 살리는 방법을 알아보도록 할게요. 우선 획수가 많은 자음인 ㄹ, ㅂ의 획을 간추려서 흘려 쓰는 것부터 연습해 보겠습니다. ㄹ, ㅂ은 획 수가 많기 때문에 쓰는데 시간이 많이 걸릴 뿐만 아니라, 꺾임이 많아 형태를 살리기가 어려운 자음입니다. 따라서 ㄹ, ㅂ을 흘려 쓸 때는 획들을 연결해서 쓰되, 자음의 원래 형태를 살려 주는 게 가장 중요해요.

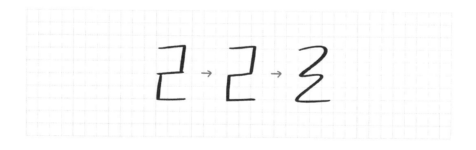

ㄹ을 흘려 쓰는 법은 위와 같이 세 단계로 나누어 생각하면 좋습니다. ㄹ이 가로 한 칸, 세로 두 칸인 자음이라는 것, 기억하시죠? 이 가로 한 칸, 세로 두 칸의 기본 크기를 유지하면서 획을 한 번에 이어서 써 주세요.

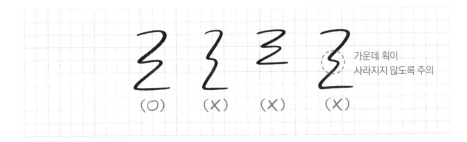

가운데 획이
사라지지 않도록 주의

(O) (X) (X) (X)

알파벳 Z를 이은 형태로 ㄹ을 한 획에 이어 쓰되, 가로 너비가 좁아지거나 세로 길이가 짧아지지 않도록 주의해 주세요. 또, 흘려 쓰다 보면 중간의 가로획이 뭉개지기 쉬운데요. 정자체 ㄹ의 원래 형태를 잃지 않도록 조심하며 중간 가로획을 확실히 살려서 써 주세요.

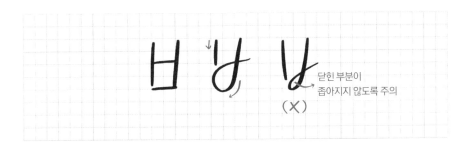

닫힌 부분이
좁아지지 않도록 주의

(X)

ㅂ은 다음과 같이 두 번에 걸쳐 흘려 쓸 수 있습니다. 정자체 ㅂ의 원래 형태가 무너지지 않도록 조심하며 흘려 쓰는 게 중요합니다. 두 번째 획을 돌려 쓸 때 닫히는 부분이 좁아지거나 작아지지 않도록 조심해 주세요.

직접 써 보세요!

83

이제 글자를 강조하는 방법을 배워 보겠습니다. 캘리그라피를 처음 연습할 때 자주 실수하는 것 중 하나가 글자를 강조하기 위해 무조건 초성을 크게 쓴다는 거예요. 그런데 초성을 크게 쓰면 글자가 가분수 형태가 되어 전체적인 균형이 무너지기 쉬워요. 따라서 중성이나 종성을 이용해 글자를 강조하는 편이 더 좋습니다.

받침이 없는 글자를 강조할 때는 모음의 가로획 또는 세로획을 길게 빼 주면서 글자를 강조할 수 있습니다. 문장의 마지막에 가장 자주 오는 다를 예로 들어 볼게요.

이렇게 가로획 또는 세로획을 길게 빼 글자를 강조할 때 중요한 것은 다른 글자들과의 관계입니다. 만약 다 바로 밑에 다른 글자가 위치해야 한다면 세로획을 밑으로 길게 빼서는 안되겠죠. 마찬가지로, 다의 오른쪽에 다른 글자가 위치해야 한다면 가로획을 옆으로 길게 빼서는 안됩니다. **특정한 글자를 강조하고자 할 때는 해당 글자가 어느 위치에 자리하며, 어떤 글자들과 이웃하는지를 생각해야 합니다.** 그리고 그 배치에 어울리게 글자의 요소를 변형하는 것이죠.

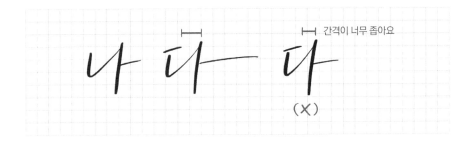

나, 다와 같은 글자는 초성과 중성을 연결해서 쓸 수 있습니다. 이렇게 글자들의 획을 이어 쓰면 글씨에서 속도감도 느껴지고, 자연스럽게 흘려 쓸 수 있게 되죠. 다만 초성과 중성이 너무 붙지 않도록 신경 써 주세요.

직접 써 보세요!

받침이 있는 글자를 강조할 때는 앞에서도 언급했듯 받침, 그러니까 종성을 이용해 글자를 강조하는 게 좋아요. 글자의 윗부분을 크게 쓸 때보다 아랫부분을 크게 쓸 때 힐씬 안정감 있게 글자가 갖춰됩니다. 획과 획 사이의 간격을 일정하게 유지하는 것, 기억하시죠? 받침을 가장 쉽게 강조하는 방법은 일정하게 유지된 가로획들 사이의 간격 중 가장 마지막 간격 하나를 키워 주는 것입니다. 아래 예시를 통해 살펴볼게요.

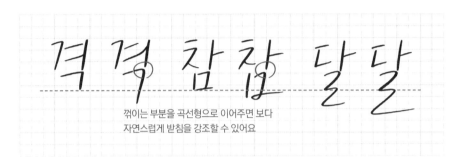

꺾이는 부분을 곡선형으로 이어주면 보다
자연스럽게 받침을 강조할 수 있어요

위의 예시처럼 받침이 반 칸에서 한 칸 정도 더 많은 공간을 차지하도록 쓰면, 글자의 균형이 무너지지 않으면서도 충분히 강조할 수 있어요. 특히 ㄱ, ㅁ, ㄹ처럼 상단이 가로획으로 막혀 있는 자음의 경우, 받침이 차지하는 공간을 아래로 키워 주는 게 좋아요.

천 공간 활용

ㄴ 받침의 경우, ㄱ, ㅁ, ㄹ과는 달리 상단이 가로획으로 막혀 있지 않습니다. 따라서 ㄴ을 종성에 위치시킬 때는 이 열린 공간을 활용할 수 있어요. 예시처럼 초성과 중성 사이의 공간에 ㄴ 받침을 집어 넣을 수 있는 것이죠. 또, ㄴ 받침을 강조하고자 할 때는 세로획의 길이를 늘이기보다 가로획을 길게 빼는 방식으로 써 주는 게 좋습니다. 세로획의 길이가 길어지면 초성 + 중성과 종성 사이의 공간이 커져 글자가 비어 보이기 때문이죠.

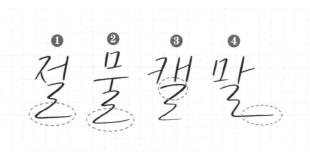
❶ 절 ❷ 물 ❸ 캘 ❹ 말

ㄹ은 종성에 위치할 때 다양하게 활용할 수 있는 자음 중 하나입니다. 자음 쓰기 연습을 할 때, ㄹ이 세로 두 칸으로 이루어진 자음이라고 말씀 드렸죠? ㄹ 받침을 강조할 때 첫째로는 ❶, ❷처럼 아래 칸의 높이와 너비를 키우는 방법, 둘째로는 ❸처럼 위 칸의 높이와 너비를 키우는 방법이 있습니다. 첫 번째 방법을 활용하면 아래 칸이 바닥을 넉넉히 받쳐주기 때문에 글자를 안정적으로 조형할 수 있어요. 두 번째 방법은 '캘'과 같이 글자의 상단(초성 + 중성)의 가로 너비가 클 때 활용하기에 적절합니다. 마지막으로 ❹에서와 같이 ㄹ 받침을 바깥쪽으로 흘려서 빼 줄 수도 있습니다. 이 때 주의하셔야 할 점은 바깥으로 빼서 흘리되 ㄹ의 기본 크기는 그대로 지켜야 한다는 것입니다. ㄹ의 아래칸이 사라지거나, 좁아지지 않도록 써 주세요.

🖋 직접 써 보세요!

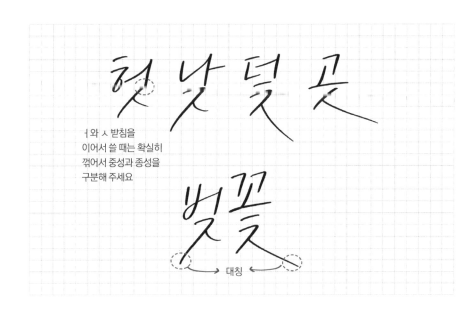

ㅓ와 ㅅ 받침을
이어서 쓸 때는 확실히
꺾어서 중성과 종성을
구분해 주세요

대칭

사선획으로 이루어진 ㅅ, ㅈ, ㅊ 받침은 사선획 중 하나를 길게 빼는 식으로 강조할
수 있습니다. 사선획 한쪽을 길게 뺄 때, 다른 한쪽은 꼭 원래 길이를 유지해 주세요.
ㅏ의 모음을 강조할 때와 마찬가지로, 두 사선획 중 어떤 획을 길게 빼줄 것인지는
이웃하고 있는 글자와의 관계에 따라 달라지겠죠. '벚꽃'과 같이 ㅅ, ㅈ, ㅊ 받침이
연달아 배치되는 경우에는 받침이 서로 대칭되게끔 강조해 줄 수도 있습니다.

축 기울이기

글씨를 잘 쓰기 위해서 가장 필요한 기술 중 하나는 글자의 축을 일정하게 유지하는 것입니다. 앞서 이야기했듯, 축이란 글자를 지탱하는 기준선입니다. 가로획은 가로획끼리, 세로획은 세로획끼리 일정한 기울기로 나란히 배치되어 있을 때 축이 일정하게 유지되었다고 하지요. 지금까지는 가로획과 세로획이 서로 수직을 이루는 곧은 축의 글씨를 주로 연습해왔지만, 이제 기울어진 축의 글씨를 연습해 보도록 하겠습니다. 한글 캘리그라피에서는 세로획을 15도 정도 눕히거나(1) 가로획을 15도 정도 올린(2), 약간 기울어진 축을 가장 많이 사용해요. 축이 약간 기울어져 있을 때 글씨가 보다 세련돼 보이기 때문이죠.

기울어진 축의 글씨를 쓸 때 가장 중요한 것은 당연하지만 획들의 기울기를 일정하게 유지해야 한다는 것입니다. 특히 긴 문장을 쓸 때는 축을 일정하게 유지하지 못하고 무너지기 쉬워요. 축이 흔들리지 않도록 꾸준히 연습해 주세요.

(1) 세로획을 15도 정도 눕힌 축 : 가장 많이 사용되어 활용도가 높아요.

사랑한다는 말은 해 본 사람이 더 많이 한다

(2) 가로획을 15도 정도 올린 축

가엾은 내 사랑 빈 집에 갇혔네

(3) 세로획을 15도 정도 눕히고 가로획을 15도 정도 올린 축

이제 나는 소멸에 대해서 이야기하련다

캘리그라피 완성하기

완성도 높은 캘리그라피 작품을 위해서는 글자를 바르게 쓰는 것, 축을 일정하게 유지하는 것은 기본이고 글에 어울리는 최적의 배치를 찾는 것이 무척이나 중요합니다. 글에 어울리는 배치를 찾기 위해서는 줄 바꿈을 달리하면서 다양한 형태로 직접 써 보는 게 좋아요. 하나의 문장을 두 줄로도 써 보고, 세 줄로도 써 보고, 네 줄 이상으로도 써 보는 것이죠. 예시를 통해 더 자세히 설명 드릴게요.

이 부분이 남아 보여요

먼저 문장을 두 줄로 나누고, 두 번째 줄을 들여쓰기 하는 방식으로 배치해 보았습니다. 이렇게 두 줄로 문장을 나눌 경우, '질문들'과 같이 획이 많아 상대적으로 부피가 큰 글자들이 오른쪽으로 몰리게 됩니다. 그리고 첫 번째 줄의 '전혀 제기되지'와 둘째 줄의 '어쩌면' 사이의 공간이 남아 보이죠. 전체적으로 봤을 때 오른쪽으로 무게가 치우친 모양새입니다. 그렇다면 줄 바꿈을 달리해서 다시 배치해 볼까요?

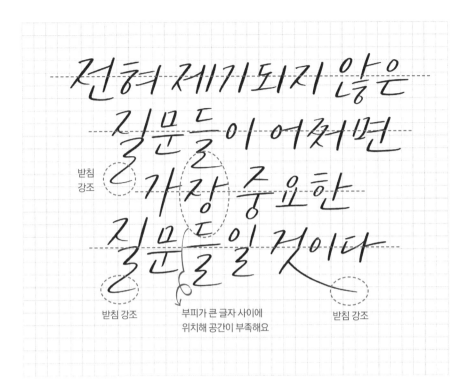

받침
강조

받침 강조

부피가 큰 글자 사이에
위치해 공간이 부족해요

받침 강조

이번에는 문장을 네 줄로 나누어 보았습니다. 줄 바꿈을 많이 할수록 각 줄의 좌우 여백이 많아져 이를 활용할 여지도 많아집니다. 또, 들여쓰기와 내어쓰기를 적절히 사용해 받침을 강조할 공간을 확보할 수도 있습니다. 두 번째 줄의 '질문들'에서 '질'의 ㄹ 받침을 크게 써 강조하고, 상대적으로 짧은 세 번째 줄을 두 번째 줄보다 한 글자 정도 들여 쓰는 것이죠. 이렇게 글자의 양 옆과 하단에 여유 공간이 있을 경우, 받침을 강조함으로써 문장에 포인트를 줄 수 있습니다. 네 번째 줄은 마지막 줄이기 때문에 하단 공간을 자유롭게 활용할 수 있어요. 따라서 '질'의 ㄹ 받침과 '것'의 ㅅ 받침을 강조했어요. 이렇게 하나의 글 안에서 포인트를 줄 때 주의할 점은 **강조하는 글자가 2~3개를 넘지 않도록** 하는 것입니다. 강조하는 글자가 많을 경우, 너무 산만해져서 오히려 강조 효과가 떨어질 수 있어요.

위의 배치에 조금 아쉬운 점이 있다면 세 번째 줄의 '장'이 윗줄과 아랫줄의 '들' 사이에 위치해 공간이 조금 부족하다는 것입니다. 이 부분이 답답해 보이죠. 그렇다면 또 다른 방식으로 배치해 볼게요.

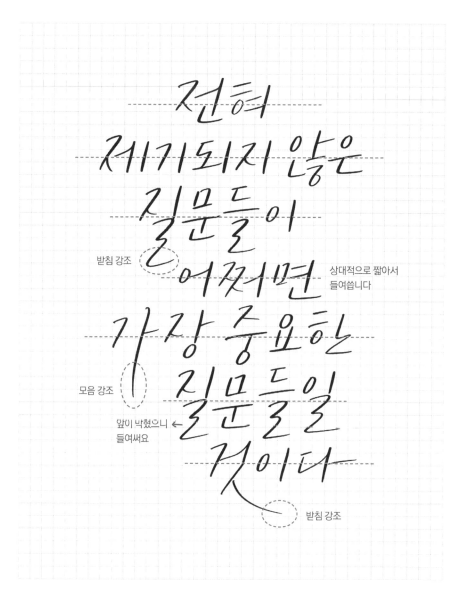

전혀
제기되지 않은
질문들이
어쩌면
가장 중요한
질문들일
것이다

받침 강조

상대적으로 짧아서
들여씁니다

모음 강조

앞이 막혔으니 ←
들여써요

받침 강조

이번에는 문장을 일곱 줄로 나누어 보았습니다. 이렇게 줄 바꿈이 많으면 그만큼 양 옆의 공간을 더 많이 활용할 수 있어요. 세 번째 줄, '질'의 ㄹ 받침을 강조하고 상대적으로 짧은 네 번째 줄을 윗줄보다 한 글자 정도 들여썼어요. 그리고 상대적으로 긴 다섯 번째 줄은 다시 내어쓰고, '가'의 모음 세로획을 길게 늘여 강조합니다. 앞부분이 막혔으니 여섯 번째 줄은 자연스럽게 들여써야겠죠? 그리고 마지막 줄의 '것'은 하단의 여백을 활용해서 ㅅ 받침을 강조해 주었습니다.

이렇게 여러 방법으로 써 보면서, 적당한 줄 간격과 배치를 찾아 주세요. 줄 간격은 글을 구성하는 글자들이 위아래로 겹치지 않으면서도 서로 긴밀하게 맞아 들어갈 수 있는 정도가 가장 적당합니다. 줄 간격이 너무 크면 글이 한 덩어리로 일체감을 갖지 못하고 따로 놀게 됩니다. 반대로 줄 간격이 너무 작으면 윗줄과 아랫줄의 글자가 겹치기 쉽죠.

직접 써 보세요!

비슷한 방식으로 다른 문장을 배치하는 연습을 해 볼게요.

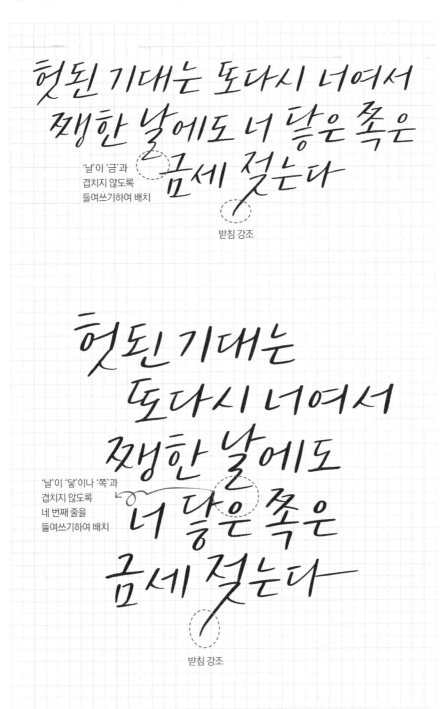

헛된 기대는 또다시 너여서
쨍한 날에도 너 닮은 족은
금세 젖는다

'날'이 '금'과
겹치지 않도록
들여쓰기하여 배치

받침 강조

헛된 기대는
또다시 너여서
쨍한 날에도
너 닮은 족은
금세 젖는다

'날'이 '닮'이나 '족'과
겹치지 않도록
네 번째 줄을
들여쓰기하여 배치

받침 강조

98

앞서 보았듯, 줄 바꿈을 자주 하면서 들여쓰기와 내어쓰기를 번갈아 가며 배치하면, 글자의 양옆과 하단의 남는 공간을 활용해 글자를 강조할 수 있습니다. 적절한 부분을 강조하면, 글 전체의 표현력과 전달력을 높일 수 있죠. 또, 위아래 글자들 사이의 여백을 채워 퍼즐처럼 맞아 들어가게끔 배치할 때도 좋습니다. 다만, 문장을 너무 짧게 끊어서 줄 바꿈을 하면 글 전체의 가독성이 떨어지기 쉽습니다. 따라서 장문보다는 제목이나 짧은 문장을 쓸 때 활용하는 게 더 적합해요. 각 줄 양 옆의 남는 공간을 활용해 글자를 퍼즐처럼 배치한 예시를 확인해 볼게요.

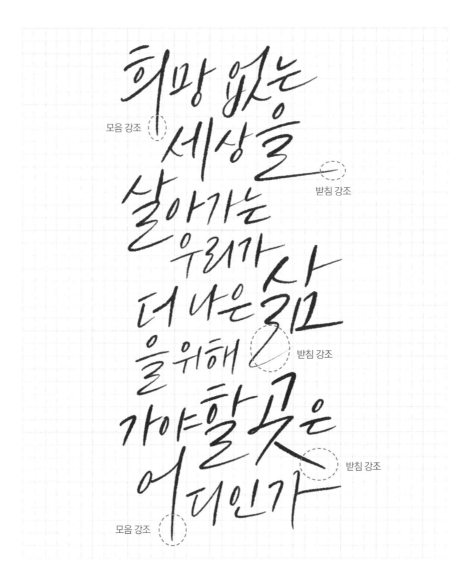

지금까지 연습해 왔던 문장들은 글자 정렬의 기준선(중간선)이 가로 수평선인 가장 기본 배치입니다. 그런데 기준선의 각도를 바꿔 볼 수도 있어요. 가로획이 상승하듯 기울어진 축의 글자들을 배치할 때, 정렬 기준선(중간선)을 글자의 가로 축에 맞추어 함께 기울이는 것이죠. 즉, 글자 가로획의 각도에 따라 정렬 기준선(중간선)의 각도를 올리고, 이 기준선에 맞추어 글자들을 정렬합니다. 이러한 배치는 상승감을 줘 시각적인 단조로움에서 벗어날 수 있게 해줍니다. 예시를 통해 직접 확인해 볼게요.

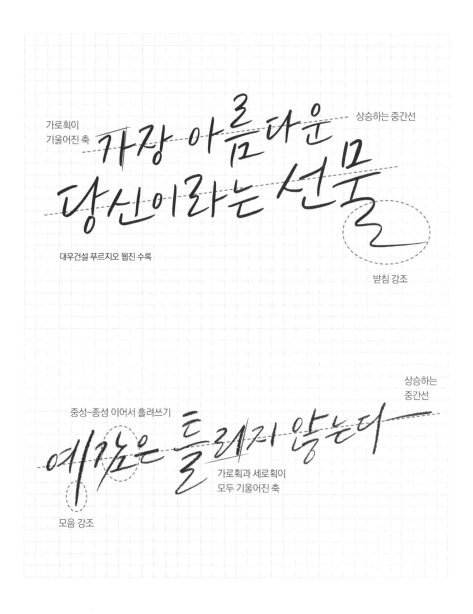

가로획이
기울어진 축

상승하는 중간선

대우건설 푸르지오 웹진 수록

받침 강조

상승하는
중간선

중성–종성 이어서 흘려쓰기

가로획과 세로획이
모두 기울어진 축

모음 강조

일상에
글씨
놀이기

필사의 즐거움

손글씨를 잘 쓰기 위해서는 글씨 쓰는 감각이 몸에 익어야 해요. 이를 위해서는 글씨를 꾸준히 쓰는 것이 무엇보다 중요합니다. 글씨를 쓰는 것도 결국은 몸을 사용하는 일이기 때문에, 운동하듯 꾸준히 할수록 좋아지거든요. 따라서 저는 글씨 연습의 일환으로 필사를 추천합니다. 필사란 글을 베껴 쓰는 행위로, 좋은 글을 베껴 쓰면 좋은 문장에 대한 감각뿐만 아니라 글씨를 쓰는 감각을 단련시킬 수 있습니다. 글씨도 정갈하고 예뻐지고요. 이때 중요한 것은 한 번에 무작정 많이 쓰기보다 **조금씩 쓰더라도 꾸준히 쓰는 것**입니다. 조금씩 천천히 쓰면서 지금까지 배운 한글 쓰기의 기본 원리를 적용해 보세요. 중간중간 필사한 글씨를 살펴보며 어떤 실수가 있었는지 체크하고, 다음에는 그 실수를 반복하지 않도록 상기하면서 쓰는 연습을 계속하다 보면 나도 모르는 사이에 글씨가 한결 좋아져 있을 거예요.

특히 만년필을 이용해 필사를 할 때는 꾸준히 써 주는 게 좋습니다. chapter 1에서도 이야기했듯, 만년필은 펜 안의 잉크가 고여서 마르지 않도록 꾸준히 써 주는 게 가장 좋은 관리법이기 때문이에요. 부지런히 필사를 하면 만년필을 쥐는 올바른 자세도 자연스레 편안해질 거예요.

필사하다 오타가 생겼을 때

저는 필사를 하다가 오타가 생겼을 때 따로 수정하지 않고 그대로 둡니다. 오타를 지우고 다시 쓰는 게 더 지저분해 보이기 때문에 오타를 크게 신경 쓰지 않고 이어서 쓰는 편이에요.

손에 땀이 많을 때

펜을 잡지 않는 손(오른손잡이일 경우 왼손, 왼손잡이일 경우 오른손) 밑에
휴지를 깔아두는 게 좋아요. 손으로 노트를 눌러 고정할 때 손의 땀이 종이
에 배어 잉크가 잘 스며들지 못하기 때문입니다.

엽서 위에 글씨 완성하기

사진 엽서 위에 딥펜으로 쓰기

노트가 아닌 엽서에 글씨를 써서 완성해 볼 수도 있습니다. 엽서에 쓸 때는 상하좌
우 여백을 일정하게 맞춰 주는 것이 관건이에요. 엽서의 정 중앙에 글자가 배치되어
야 안정감 있는 완성작을 만들 수 있어요.

중심축

좌우
여백

용서 역시 일종의 권력이다.
용서를 구하는 일 역시 권력이며,
용서를 유보하거나 베푸는 일 또한 일종의 권력이다.
아마 그만큼 커다란 권력은 없을 것이다.

― 마거릿 애트우드, 〈시녀 이야기〉 중에서

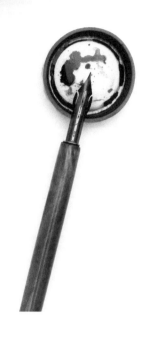

본격적으로 엽서에 글씨를 완성하기 전에 다른 종이에 여러 번의 예행연습을 해 보며 가장 적합한 배치를 찾아 주세요. 이 때 한 가지 팁은, 글자 수가 가장 많은 행을 기준으로 잡는 것입니다. 글자 수가 가장 많은 행이 엽서의 좌우 여백을 결정하기 때문이죠. 위의 사진을 보시면, 세 번째 행이 글자 수가 가장 많기 때문에 세 번째 행을 기준으로 중심축을 잡고, 이 중심축을 기준으로 다른 행들이 왼쪽이나 오른쪽으로 치우치지 않도록 배치해 주었습니다. 이렇게 중심축을 잡고 각 행의 상대적인 위치를 잡아줄 때 안정감 있는 구도의 작품이 완성될 수 있어요. 연습을 통해 가장 좋은 배치를 찾아준 후에, 상하좌우 여백을 고려하며 엽서 위에 글을 옮겨 써 주세요.

사진에
글씨 더하기

스마트폰 앱을 이용해 글씨 합성하기

1 앱 스토어 또는 플레이 스토어에서 무료 애플리케이션 '픽스아트(PicsArt)'를 다운받습니다.

2 카메라 앱을 이용해서 글씨를 정면에서 찍어줍니다.

3 글씨와 어울리는 배경 사진을 골라줍니다. 직접 찍은 사진을 사용해도 좋고, Pixabay.com, Unsplash.com 등 무료 이미지 사이트에서 다운받은 사진을 활용해도 좋습니다.

4 픽스아트 앱에 들어가 하단의 + 아이콘을 클릭해 골라둔 배경 사진을 불러옵니다.

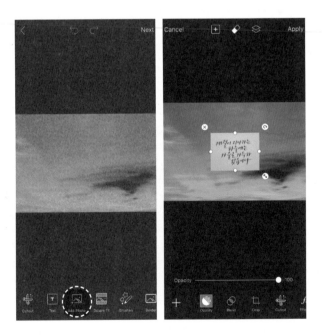

5 하단의 메뉴 중 '사진 추가하기(Add Photo)' 버튼을 눌러 글씨 사진을 불러옵니다.

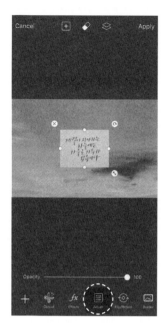

6 글씨 사진이 선택된 상태에서, 하단의 메뉴 중 '조정(Adjust)'을 눌러 주세요.

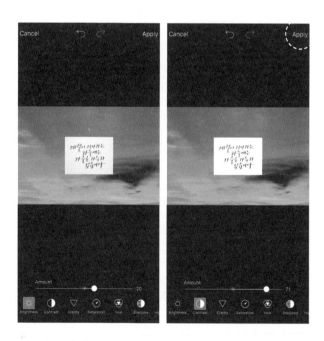

7 밝기(Brightness)와 대비(Contrast)를 적당히 조절해 글씨 사진의 배경 부분이 완전한 흰색이 될 수 있도록 만들어 주세요. 밝기/대비 조정을 마친 후에는 오른쪽 상단의 적용(Apply) 버튼을 눌러줍니다.

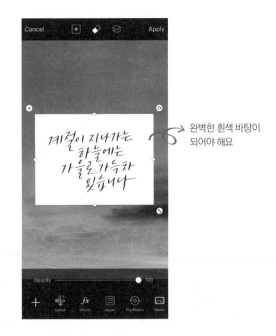

완벽한 흰색 바탕이
되어야 해요

이제 글씨 사진의 바탕 부분을 투명하게 만들 차례입니다. 여기서부터는 두 가지 방법으로 합성을 할 수 있습니다. 하나는 검정색 글씨를 합성하는 방법이고, 다른 하나는 흰색 글씨를 합성하는 방법이에요. 먼저 검정색 글씨를 합성하는 방법부터 알아보겠습니다.

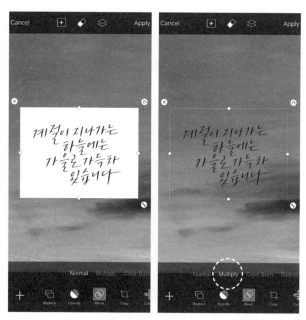

8-1 글씨 사진이 선택된 상태에서, 하단의 메뉴 중 '블렌드(Blend)'를 눌러 주세요. 여러 가지 옵
BLACK 션 중 '곱하기(Multiply)'를 선택하면 바탕 부분이 투명해지고 글씨만 남게 됩니다.

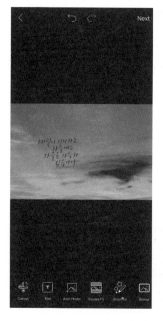

9 마음에 드는 곳에 글씨를 배치하고, 오른쪽 상단의 적용(Apply)을 눌러 주면 이런 모습이 됩니다.

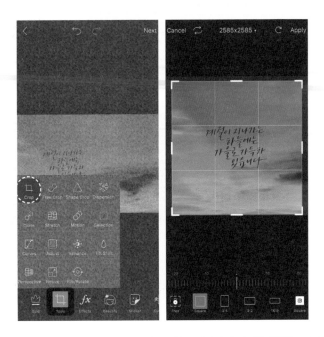

10 하단의 메뉴 중 '도구(Tools)' - '자르기(Crop)'를 선택하여 사진을 원하는 크기와 비율로 잘라줍니다.

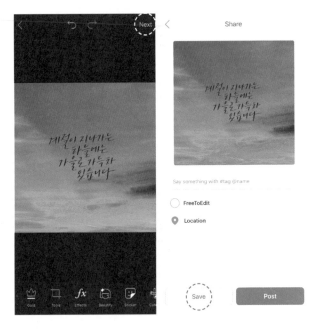

11 마지막으로 오른쪽 상단의 다음(Next)을 선택하여 저장(Save)합니다.

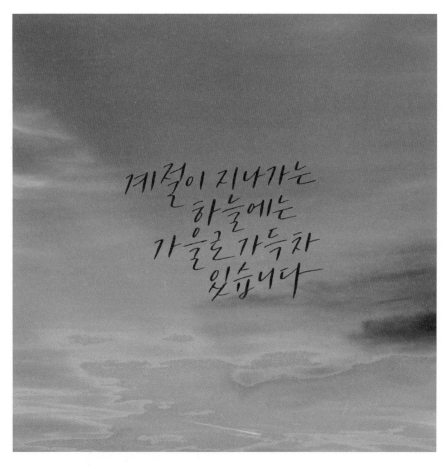

첫 번째 완성본은 이렇게 사진 위에 검정색 글씨가 합성됩니다.

그렇다면 이제 흰색 글씨를 합성하는 방법을 알아 보겠습니다. 1에서 7까지의 과정

은 동일하게 진행해 주세요.

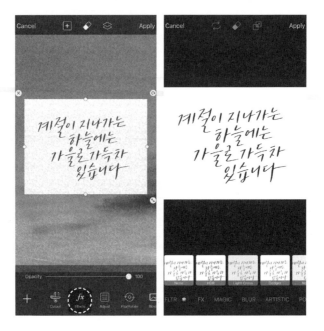

8-1
WHITE
글씨 사진을 선택한 상태에서, 하단의 메뉴 중 '효과(effects)'를 선택합니다.

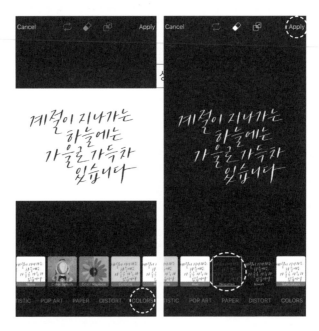

8-2
WHITE
가장 하단의 메뉴 중 '컬러(COLORS)'를 선택한 후, 컬러 옵션 중 '음화(Negative)'를 선택합니다. 사진이 흰색 바탕에 검정색 글씨에서 검정색 바탕에 흰색 글씨로 바뀌었다면 오른쪽 상단의 '적용(Apply)'을 눌러 주세요.

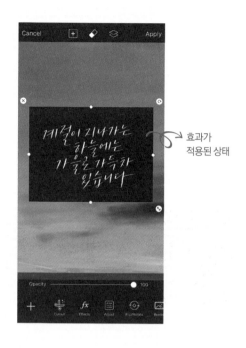

효과가
적용된 상태

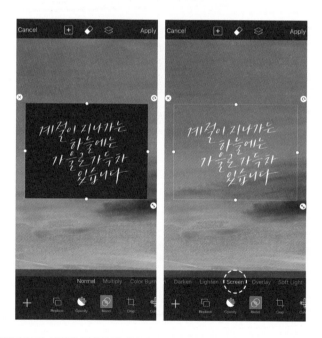

8-3
WHITE
이렇게 글씨 사진이 선택된 상태에서, 하단의 메뉴 중 '블렌드(Blend)'를 눌러주세요. 여러 옵션 중 '스크린(Screen)'을 선택하면 바탕 부분이 투명해지고 글씨만 남게 됩니다. 이번에는 검정색 바탕이 투명해지고 흰색 글씨만 남게 됩니다.

9에서 11까지의 과정을 동일하게 진행해 주세요.

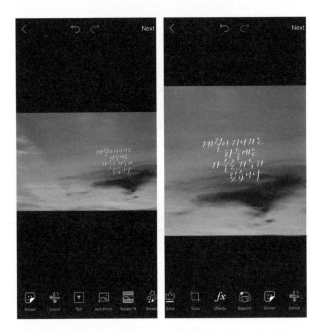

적용 후 사진을 자른 모습입니다.

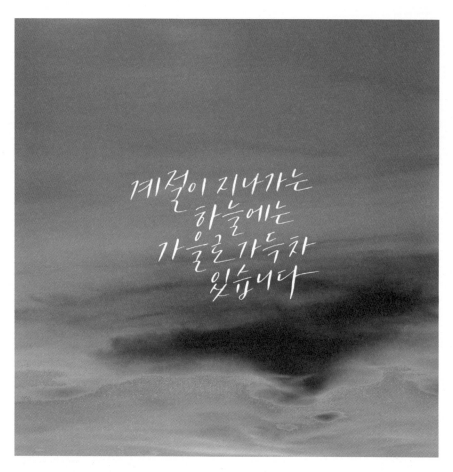

두 번째 완성본은 이렇게 사진 위에 흰색 글씨가 합성됩니다.

컴퓨터의 포토샵을 이용해 글씨 합성하기

1 파일(File) - 열기(Open) [단축키 Ctrl(Command) + O]를 선택해 글씨 사진을 불러옵니다.

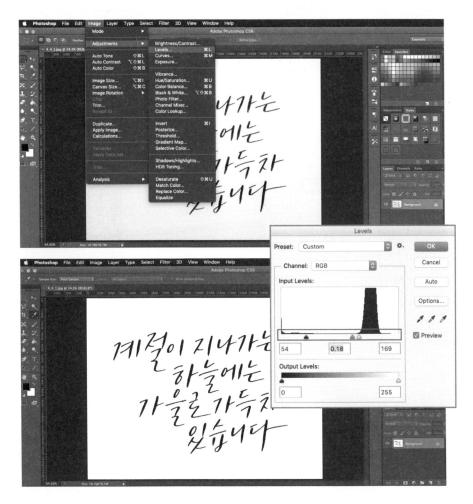

2 이미지(Image) - 조정(Adjustments) - 레벨(Levels) [단축키 Ctrl(Command) + L]에 들어가 삼각형 세 개의 위치를 적당히 조정해 글씨가 선명해지도록 만들어줍니다.

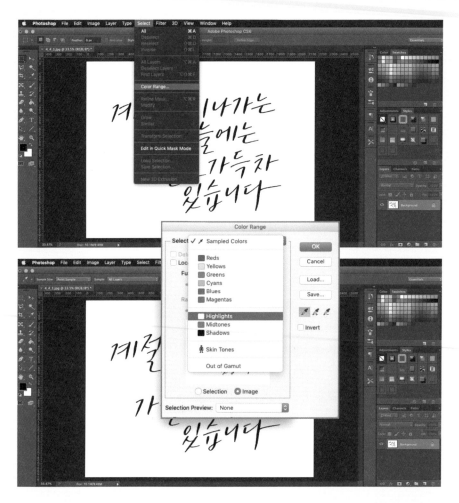

3 이제 바탕을 제외한 글씨만 선택해 보겠습니다. 선택(Select) – 색상 범위(Color Range)에 들어가 밝은 영역(Highlights)을 선택합니다.

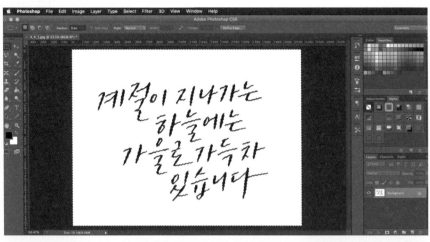

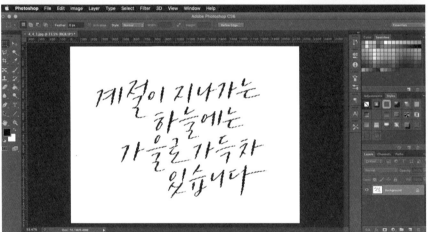

4 흰색 바탕 부분이 선택된 상태에서 단축키 Ctrl(Command) + Shift + I를 눌러 선택 반전을 해 줍니다. 바탕을 제외하고 글씨만 선택된 상태에서 단축키 Ctrl(Command) + C를 눌러 복사해 주세요.

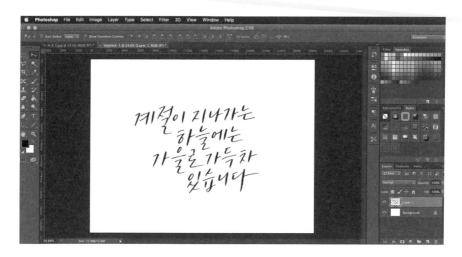

5 파일(File) - 새로 만들기(New)를 클릭해 새 파일을 만들고, 여기에 단축키 Ctrl(Command) + V를 눌러 복사한 글씨를 붙여 넣습니다.

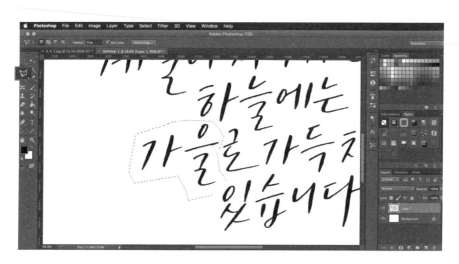

6 올가미 도구()로 글자의 특정 부분을 선택하여 그 부분만 위치를 조정할 수도 있습니다.

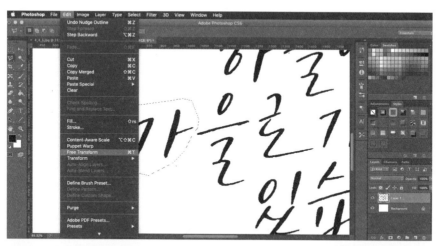

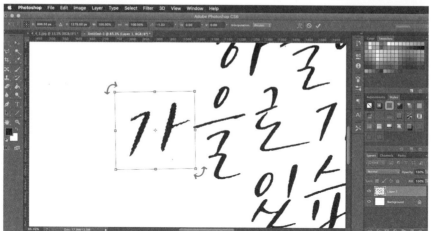

7 편집(Edit) - 자유 변형(Free Transform) [단축키 Ctrl(Command) + T] 을 선택해 글자의 기울기를 조정할 수도 있습니다. 선택된 영역의 모서리에 커서를 가져다 놓고 방향을 틀어주면 돼요.

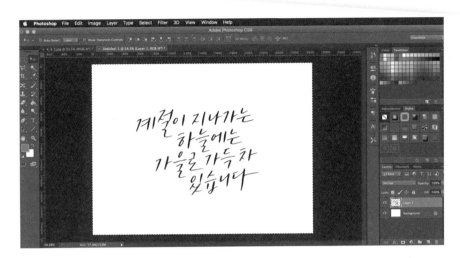

8 이렇게 세세한 위치 및 기울기 조정을 마친 후에는 단축키 Ctrl(Command) + A를 눌러 모든 영역을 선택한 뒤, Ctrl(Command) + C를 눌러 복사해줍니다.

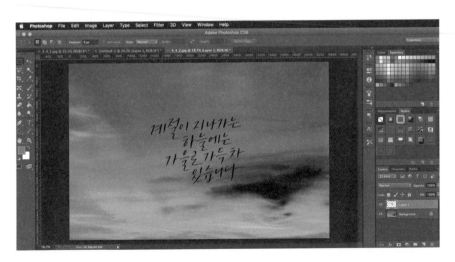

9 파일(File) - 열기(Open)를 통해 배경 사진을 불러온 뒤, 단축키 Ctrl(Command) + V로 방금 작업한 글씨를 붙여 넣습니다.

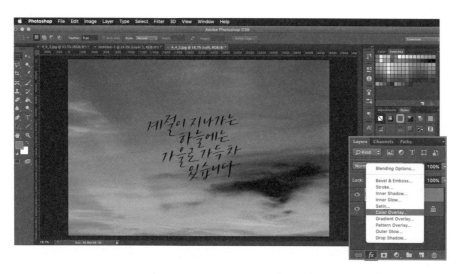

10 오른쪽 하단의 레이어 창 가장 아래쪽의 [fx] 버튼을 클릭, 메뉴 중 컬러 오버레이(Color Overlay)를 선택합니다.

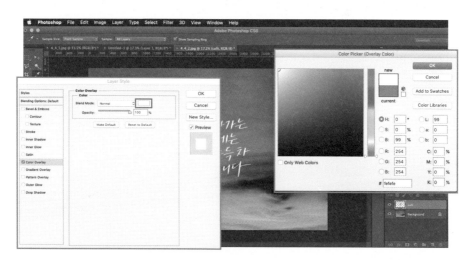

11 색상을 나타내는 박스를 선택한 뒤, 배경과 어울릴만한 글씨 색상을 선택합니다. 그렇게 하면 글씨의 색이 선택한 색상으로 바뀝니다.

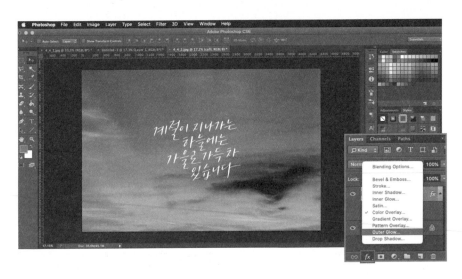

12 다시 한번 오른쪽 하단의 레이어 창 가장 아래쪽의 [fx] 버튼을 클릭한 후, 메뉴 중 외부 광선 (Outer Glow)을 선택합니다.

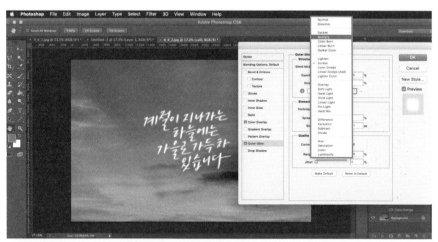

13 혼합 모드(Blend Mode) 옵션에서 곱하기(Multiply)를 선택하고, 색상 박스를 클릭해 배경과 어울리는 색상을 선택해줍니다. 글씨 주변의 배경과 비슷한 색상을 선택하는 게 자연스럽고 좋아요.

14 불투명도(Opacity)와 크기(Size)를 원하는 만큼 적당히 조절해줍니다.

15 레이어 스타일을 모두 적용한 모습입니다.

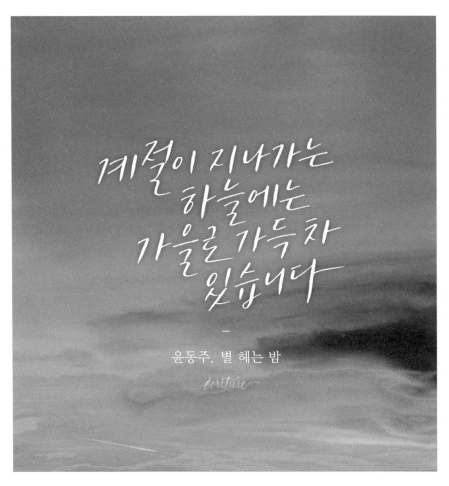

16 글귀의 출처와 서명을 넣고 적당한 사이즈로 자른 후 완성한 작품입니다.

악필이 고민인 당신을 위한 손글씨 교정 수업

오늘부터 손글씨 레슨

초판 1쇄 2019년 6월 12일
초판 3쇄 2020년 7월 20일

지은이 | 강은교(스놉)

펴낸이 | 서인석
펴낸곳 | ㈜제우미디어
출판등록 | 제 3-429
등록일자 | 1992년 8월 17일
주소 | 서울시 마포구 독막로 76-1 한주빌딩 5층
전화 | 02-3142-6845
팩스 | 02-3142-0075
홈페이지 | www.jeumedia.com

ISBN 978-89-5952-809-7

값은 뒤표지에 있습니다.
파본은 구입하신 서점에서 교환해 드립니다.

| 만든 사람들 |
출판사업부총괄 | 손대현
편집장 | 전태준
기획편집 | 장윤선
기획팀 | 홍지영, 박건우, 안재욱, 조병준, 성건우, 오사랑, 서민성
영업 | 김금남, 권혁진
디자인 | 디자인그룹올
인쇄 · 제본 | (주)신우디피케이, 정민제본